예술가가 되는 법

예술가가 되는 법

초판 1쇄 발행 2020년 5월 20일
초판 2쇄 발행 2021년 1월 29일

2판 1쇄 인쇄 2024년 2월 5일
2판 1쇄 발행 2024년 2월 10일

지은이 | 제리 살츠
발행인 | 안유석
책임편집 | 고병찬
교정·교열 | 하나래
번역 | 조미라
디자인 | 오성민
펴낸곳 | 처음북스 출판등록 · 2011년 1월 12일 제2011-000009호
주소 | 서울 강남구 강남대로 374 케이스퀘어강남2 B2 B224
전화 | 070-7018-8812 **팩스** | 02-6280-3032
이메일 | cheombooks@cheom.net
홈페이지 | www.cheombooks.net
페이스북 | www.facebook.com/cheombooks

ISBN 979-11-7022-274-3 03600

예술가가

되는 법

제리 살츠 지음 | 조미라 옮김

처음북스

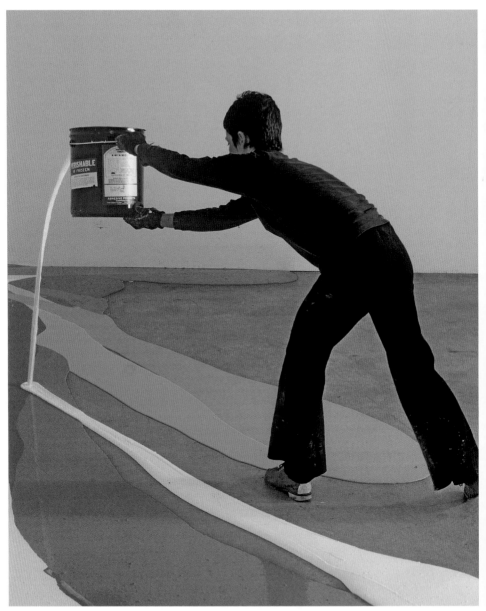

린다 벵글리스(Lynda Benglis), 〈내던지고 붓고 흘리다(Fling, Dribble, and Drip)〉, 1970

예술과 예술가들, 예술계,
그리고 아내인 로버타 스미스Roberta Smith와
내 부족함을 채워 주는 모든 이들에게

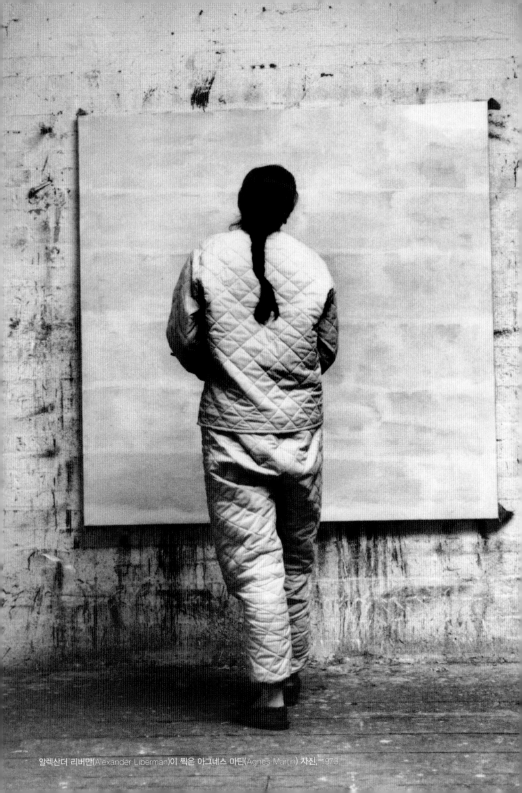

알렉산더 리버만(Alexander Liberman)이 찍은 아그네스 마틴(Agnes Martin) 사진, 1973

서문

사람들은 누구나 예술을 할 수 있다. 예술가가 되고 싶었지만 그러지 못했던 한 사람으로서, 나는 이 사실을 본능적으로 잘 알고 있다. 최근에 나는 이에 관해서 글을 썼는데, 그때부터 많은 질문을 받으면서 시달려 왔다. 강의하러 가거나 미술관을 방문할 때면 사람들은 꼭 나에게 질문을 던진다. 대부분 '어떻게 하면 예술가가 될 수 있나요?'라는 질문이었다.

지금은 그 어느 때보다 예술가와 박물관, 미술관이 많은 시대이다. 예술이 계속 뉴스거리가 되는가 하면, 인스타그램 같은 플랫폼은 우리에게 시각적 자극을 주고, 일상에서 미적 자극을 찾게 만든다. 앤디 워홀Andy Warhol의 말마따나 '돌연 우리를 전율하게 만드는 작은 요소'를 받아들일 때마다, 창조성이 무엇인지에 대해 의문을 던지게 된다.

하지만 의문만 품고 걱정만 한다면 어떻게 진정한 예술, 아니 훌륭한 예술을 할 수 있겠는가? 학교에 다니지 않아도 정말 예술가가 될 수 있을까? 풀타임으로 일을 한다면? 아이가 있다면? 두렵다면? 물론 그래도 예술가가 될 수 있다. 꿈을 이루는 방법은 하나만이 아니다. 사람마다 방식이 다를 뿐이다. 하지만 수년간 나는 예술가의 길이 일련의 핵심 아이디어로 요약된다는 사실을 알았다.

나는 그런 아이디어를 대부분 예술 작품을 계속해서 보거나, 풋내기 예술가 시

절의 기억을 떠올리며 얻는다. 때로는 예술가들이 그들이 만든 작품에 관해 이야기하거나, 작품을 만드는 동안 겪은 어려움에 관해 이야기하는 것을 듣고 아이디어가 떠오르기도 한다. 심지어 아내에게서 아이디어를 얻기도 한다.

최근에 나는 이런 아이디어를 모아 〈뉴욕지〉에 글을 하나 기고했다. 그 글을 일컬어 〈뉴욕지〉의 독자들은 '아무것도 모르는 아마추어에서 세대를 대표하는 인재로 만들어 줄 글', '좀 더 창의적인 삶을 살 수 있도록 도와줄 글'이라고 표현했다. 그 기사가 사람들에게 주목을 받으면서 나는 다시 생각하게 되었다. 기사를 쓴 지 얼마 지나지 않아 새로운 원칙들을 생각하기 시작했다. 서른세 살이 지나면서부터였다. 수많은 질문과 숙고를 통해 '미래가 아닌 현재를 위한 예술을 하자.', '멋지게 하려 하지 말고 그냥 해 보자.', '선하고 관대하게 행동하고 열린 마음으로 사람들을 대하자,' 그리고 '치아 건강에 신경 쓰자.'와 같은 원칙들이었다. 그런 원칙들은 우리 내면의 깊숙한 곳에 존재했던 무언가에 접근한 다음 예술로 바꿀 수 있게 도와준다.

그 외에도 나는 예술에 관한 가장 근본적인 질문들을 새롭게 생각하기 시작했다. 모든 형태의 예술은 집요하고 이상하면서도 무시무시한 문제들을 야기한다. 그런 문제들은 예술가와 관객, 심지어는 나처럼 평생 예술과 함께 살아온 사람조차 위협하고 냉소적으로 만든다. 또한 새롭게 시작하거나 지속하는 것을 두렵게 만든다.

우리를 방해하는 그런 두려움 중에는 상황과 관련된 것들이 있다. 예를 들어, 예술 학교에 가지 않으면 어떻게 될까? (나는 가지 않았다.) 유난히 수줍음을 많이 타는 성격이면 어쩌지? (내 얘기네.) 가면 증후군impostor syndrome이 있다면 어쩌지? (사람들은 대부분 가면 증후군을 갖고 있는데, 이건 창조의 집으로 들어가기 위한 입장권이라 할 수 있다.) 돈이 거의 없다면? (최악의 클럽에 들어온 것을 환영한다.)

그 밖에 다른 기본적인 질문들도 있다. 작품의 심리가 작가의 심리와 똑같은가? (꼭 그렇다곤 볼 수 없지만, 가령 『이성과 감성Sense and Sensibility』이라는 작품에 나오는 모든 인물에는 저자인 제인 오스틴Jane Austen의 모습이 약간씩 들어 있다. 고야Goya의 작품

에 나오는 괴물 같은 이미지에도 고야의 모습이 일부 들어 있을 것이다. 그렇지 않은가?) 어떻게 하면 작품에 확신을 가질 수 있는가? (화가인 브리짓 라일리Bridget Riley는 '옳다고 느껴지지 않으면 옳지 않은 것이다'라고 했다.)

한번 끝까지 파고들어 가 보자. 예술이란 무엇인가? 우주를 인지하기 위한 도구인가? 화가 캐롤 던햄Carroll Dunham의 말처럼 '의식을 연구하기 위한 공예에 기반한 도구'인가?

나는 예술이 이 모든 것이자 그 이상의 것이라고 말하고 싶다. 그리고 당신의 재능은 굶주린 야생 동물과 같다.

이 모든 질문에 대한 해답을 찾지 못했다. 그런 상황에서 예술가를 꿈꾸는 사람들은 어떻게 외적 메시지와 내적 두려움의 불협화음을 뛰어넘어 최고의 작품을 만들기 위한 믿음을 갖고 도약할 수 있을까?

예술이란 무엇인가?

위대한 예술 작품을 만들고 싶다면 예술이 무엇인지 고민해 보라. 예술이란 눈 깜짝할 사이에(독일어로 Augenblick, 순간) 여러 번 듣거나 읽었을 때보다 더 많은 것을 이야기해 주는 힘이 있는, 비언어적 혹은 언어 이전의 시각적 언어이다. 예술은 외로움이나 고통, 인간의 다양한 감각들을 포함한 가장 원초적인 감정을 전달하는 표현 수단이다. 로히어르 판 데르 베이던Rogier van der Weyden의 〈십자가에서 내려지는 그리스도(Descent from the Cross, 1435)〉에 표현된 내적 고통과 외적 슬픔을 언어로 표현해 낸 작가가 있었던가?

예술은 또한 생존 전략이다. 예술가들이 작품을 만드는 작업은 숨 쉬거나 먹는 일만큼 중요하고 영적인 것이다. 예술가는 매일 새로운 아이디어와 그 이전부터 믿고 있던 신념, 지속과 중단, 아름다움과 쇠퇴를 경험한다. 계시를 받았다고 느끼는 순간 그 계시는 사라진다. 모든 예술가는 종종 이야기나 신화, 혹은 두려움이나 추

즉, 스스로 생각하는 진실이라는 자신만의 공간에서 직물을 짠다. 그다음 날은 전날 짜 놓은 것을 모두 풀고 바꾸고 고정하고 개선하고 고의로 파괴한다. 마치 호메로스의 『오디세이Odyssey』에 등장하는 페넬로페처럼 느껴야 한다. 예술가는 경험을 쌓지만, 항상 새로 시작해야 하는 끊임없는 진화의 길 위에 서 있다.

위대한 예술가는 이런 일련의 과정을 받아들여야 한다. 또한 한 번에 하나 이상의 진실이 있다는 역설도 받아들여야 한다. 예술은 열려 있으며, 작품에 대한 해석과 작품 그 자체의 틈 사이에 존재한다. 각각의 예술 작품은 그 자체의 구조적 논리를 따라간다. 이 때문에 예술가와 관객 모두 의심을 품게 되는 것이다. 하지만 의심은 신뢰의 신호다. 의심은 당신을 시험하고, 겸손하게 만들고, 당신의 삶에 새로움을 허락한다. 무엇보다도 의심은 숨 막힐 듯한 확신을 없애 준다. 확신은 호기심과 변화를 제거해 버린다.

예술가는 새로운 작품을 끝내고 나면, 처음 시작했을 때 들었던 생각과 다른 것을 만들었다는 묘한 감정을 느낀다. 이 예상치 못한 놀라운 감정은 우리를 기쁘게도 하지만 실망하게 하기도 한다.

화가 브라이스 마든Brice Marden의 말처럼 새로운 작품을 끝낼 때까지 '당신은 실제로 어떤 작품을 만들지 모른다.'라고 했다. 창조의 과정은 예술가가 작품의 관객이 되는, 설명할 수 없고 직관적인 구체화의 과정이다. 작가는 작품의 외부에 있고 작품이 어디서 오는지 거의 알지 못한다.

신디 셔먼Cindy Sherman은 예술을 창조한다는 건, 마치 '보기 전까지는 알지 못하는 것을 소환하는 것'과 같다고 말했다. 예술가는 뛰어난 관망가이지만, 창의력은 우리가 작업하지 않을 때도 꿈틀댄다. 작업에 대한 두려움으로 움츠러들어 있을 때도 우리 내면의 삶의 파도와 물결은 마구 휘몰아친다.

모든 예술은 시간이라는 배경의 빛에서 힘을 얻는다. 즉, 그 창작 과정에 포함된 모든 결정의 내외부적 흔적에서 동기가 유발된다. 이는 기가 막히게 결정적인 전도inversion를 일으킨다. 즉 새로운 작품이 완성되면 예술가는 작품에서 살짝 물러나

고 관객이 작품의 참여자가 된다. 그리고 관객이 작품을 완성하고 작품을 파괴하거나 재창조하게 된다. '모든 독자는 책을 읽을 때 자기 자신의 독자가 된다.'라고 마르셀 프루스트Marcel Proust는 말했다. 읽고 보고 듣는 행위가 바흐의 칸타타나 계속해서 떠오르는 시 또는 평생 다시 보러 가게 되는 그림같이 위대한 예술이라면, 그 작품들은 접할 때마다 다르게 느껴질 것이다.

이는 무엇을 말하는가? 우리는 단지 눈으로만 보는 것이 아니라 우리의 모든 능력, 즉 직감이나 불안감, 기억, 시공간·분위기에 대한 느낌, 그 외 많은 감각으로 무언가를 보게 된다. 오감 역시 주관적인 감상이다. 내가 보는 이 글자의 색은 당신이 보는 것과 똑같을까? '붉은색의 기적(사람마다 색을 어떻게 다르게 인식하며, 각기 다른 의미와 감정을 어떻게 전달받는지에 대한 놀라움과 경이로움을 의미)'은 무엇인가? 어떤 게 '썩은' 냄새인가? 어떤 음악이 당신을 슬프거나 신나게 혹은 몸을 들썩이게 만드는가? 이런 감각 도구들이 예술 작품과 상호작용하고 예술 작품을 만든다고 한다. 그렇다고 하더라도 결과는 관객의 기억과 육체에서 일어나는 일종의 연금술적 변화다. 즉 뇌에서 새로운 시냅스가 형성되고 실제 경험과 세상에 대한 지각의 일부가 되는 것이다.

무언가를 하면 어떤 일이든 일어날 수 있다

나는 당신이 이 책을 통해 답을 얻을 뿐만 아니라, 당신과 예술의 관계에 대해 새로운 질문을 던져 볼 수 있길 바란다. 예술 작품을 만드는 과정은 유동적이고 변덕스럽다. 이 과정에는 크고 작은 깨달음과 부침, 끊임없이 변화하는 상징과 구조가 수반된다. 예술의 언어는 순수하게 비언어적이고 추상적이다. 하지만 의미를 전달하고 기억에 영향을 미치고 우리 삶을 변화시키는 힘이 있다. 이는 작품이 해피엔딩 코미디나 암울한 옛날 드라마 같은 단순히 기본적인 형태에서 비롯되었든, 완전히 새로운 디자인에서 비롯되었든 간에 변하지 않는 사실이다. 이런 원칙들은

예술에만 적용되는 것이 아니다. 처음 〈뉴욕지〉에 글이 실린 후 나는 수백 명의 시각 예술가뿐 아니라 많은 작가, 음악가, 연기자, 요리사, 의사들에게도 그런 원칙들이 얼마나 자신들의 전문 분야를 다르게 보는 데 도움이 되었는지(자신만의 새로운 원칙을 제안하기도 하면서) 들을 수 있었다. 예술가는 매체에 구애받지 않는다. 그리고 우리는 서로에게 배울 점이 매우 많다.

예술가가 되고 싶다면 이 말을 기억하기를 바란다. 아무것도 하지 않으면 아무 일도 일어나지 않는다. 하지만 무언가를 하면 어떤 일이든 일어날 수 있다. 헨리 밀러Henty Miller는 '창조에서 막히면 작업을 하라.'라는 말을 남겼다. 노엘 카워드Noël Coward는 '작업은 재미 그 이상이다.'라고 말했다(학교도 제대로 못 다닌 장거리 트럭 운전사였던 나는 이 사실을 뒤늦게 깨달았다. 나는 마흔이 될 때까지 글을 써 본 적이 없었고 창조적인 일은 겁이 나서 피해 왔다.). 운동과 마찬가지로, 작업도 시작하기 전까진 고역이라고 생각할 수 있다. 하지만 일단 시작하고 나면 기분이 좋아진다. 작업에도 일상의 다른 것들에 쏟는 만큼의 시간과 생각, 에너지, 상상력을 쏟아라. 예술은 매우 인간적이고 중요하고 즐거우며, 때로는 매우 색다른 감정을 느끼게 해주는 모든 경험과 상태에 도달하게 된다(이 점이 재미있는 부분 중 하나다. '이건 뭐지? 어디서 온 거지?'라고 생각하는 순간에 짜릿한 혼란스러움이다.). 나는 이런 생각들이 그런 상태를 탐구하고 상황을 끌어내는 데 도움이 되기를 바란다.

또한 이런 생각들이 더 자유롭고 창조적으로 생각하고, 예술가로서 성공할 수 있는 작품을 만들 수 있다는 믿음을 갖는 데 도움이 되기를 바란다. 그렇다고 부자가 되거나 유명해지는 것을 목표로 삼으라는 말은 아니다. 물론 그렇다고 해도 괜찮다. 나는 모든 예술가, 심지어 그다지 뛰어나지 않은 예술가도 돈을 벌 수 있기를 바란다. 당신이 스스로를 믿을 수 있기를 바란다. 스스로에 대한 믿음이 있어야 어두운 창조의 밤을 헤치고 나올 수 있기 때문이다. '내 머리는 내 손이 무엇을 쓰고 있는지 전혀 모를 때가 많다.'라고 한 철학자 루트비히 비트겐슈타인Ludwig Wittgenstein의 말을 열린 마음으로 받아들였으면 좋겠다. 듣는 법을 배우면 작품이

스스로 원하는 바를 당신에게 말해 줄 것이다.

그러니 엔진 시동을 걸고 시작해 보라. 상상력을 현실과 연결시키고 한계와 관습을 뛰어넘어 눈앞에서 바꿔 보라.

절대 주눅 들지 말라. 예술은 당신을 담는 그릇일 뿐이다.

그럼 시작해 보자!

<div align="right">

– 제리 살츠

</div>

CONTENTS ─────────────────────────────────

서문 … 7

STEP 1 **당신은 완전히 아마추어다**
　1. 부끄러워하지 말라 … 19
　2. 상상력이 지식보다 중요하다 – 알버트 아인슈타인 … 21
　3. 자신의 이야기를 하면 흥미로워진다 – 루이즈 부르주아 … 23
　4. 예술의 남다름을 인정하라 … 24
　5. 예술은 이해하거나 숙달하는 것이 아니라, 실제로 해 보고 경험하는 것이다 … 25
　6. 장르를 아울러야 한다 … 26
　7. 관습을 인정하고 제약에 저항하라 … 27
　8. 물 안으로 그물을 던져라 … 32
　9. 연습 방법을 개발하라 … 33
　10. 길을 잃어 보라 … 35
　11. 작업하고 또 작업하라 … 37
　12. 지금 시작하라 … 39

STEP 2 **실제로 시작하는 방법**
　13. 일어나자마자 작업을 시작하라 … 43
　14. 표식을 만들라 … 45
　15. 원근법을 익혀라 … 50
　16. 모방하라… 그리고 분리하라 … 53
　17. 작업실을 이용하라 … 54
　18. 피카소와 마티스의 경계 … 59
　19. 생각을 재료 안에 담아라 … 63
　20. 예술은 편형동물이다 … 67
　21. 머릿속의 가장 격렬한 목소리에 귀를 기울여라 … 69
　22. 자신만의 목소리를 찾아라 그리고 그 목소리를 과장해 보라 … 74
　23. 작업실을 치워라 … 75
　24. 헛된 날은 없다 … 76
　25. 싫어하는 것이 무엇인지 파악하라 … 77
　26. 빌어먹을 일을 끝내라! … 79

STEP 3 **예술가처럼 생각하는 법을 배워라**
　27. 모든 예술은 주관적이다 … 83
　28. 열심히 보고, 열린 마음으로 보라 … 85
　29. 예술가는 고양이이고, 예술은 개다 … 86
　30. 가능한 한 많이 보라 … 87
　31. 세잔의 법칙 … 90
　32. 일관성을 갖지 말라 … 91

33. 예술은 동사다 … 93
34. 주제와 내용의 차이를 배워라 … 96
35. 약점에서 강점을 끌어내라 … 100
36. 당신만의 죄책감을 동반한 즐거움을 가져라 … 102
37. 미래가 아닌 현재를 위한 예술을 하라 … 103
38. 우연은 상상력이 주는 행운이다 … 105

STEP 4 **예술계로 들어가라**

39. 용기를 가져라 … 109
40. 하나의 매체로 자신을 제한하지 말라 … 110
41. 아니, 대학원에 갈 필요 없다 … 111
42. 흡혈귀가 되어 마녀 집회를 열어라 … 113
43. 가난해질 수 있다는 사실을 받아들여라 … 114
44. 성공을 정의하라 … 115
45. 예술과 치료 … 117
46. 경력을 쌓는 데는 몇 명만 있으면 충분하다 … 119
47. 작품에 관한 글을 쓰는 법을 배워라 … 121
48. '성공에 대한 두려움' 같은 것은 없다 … 123

STEP 5 **예술계에서 살아남아라**

49. 원해야 한다 … 127
50. 하룻밤은 과대평가되어 있다 … 129
51. 질투를 이겨 내라 … 130
52. 심각한 상처에서 회복하는 법 … 131
53. 거절을 마주하는 법을 배워라 … 134
54. 가족이 있다는 것은 좋은 일이다 … 137
55. 기한은 하늘에서 정해 준다 … 139

STEP 6 **은하계의 뇌에 도달하라**

56. 예술은 진실을 말하는 거짓말이다 – 파블로 피카소 … 144
57. 예술가는 작품의 의미를 소유하지 않는다 – 로버타 스미스 … 145
58. 예술은 진보하지 않는다 … 146
59. 과한 약점도 소중히 여겨야 한다 … 150
60. 좋아하지 않는 것도 좋아하는 것만큼이나 중요하다 … 151
61. 당신은 항상 배우고 있다 … 152
62. 망상에 빠져라 … 153
63. 아, 그리고 일 년에 한 번은 춤추러 가라 … 155

감사의 말 … 156
ILLUSTRATION CREDITS … 160

비비안 마이어(Vivian Maier), 〈자화상〉, 1955

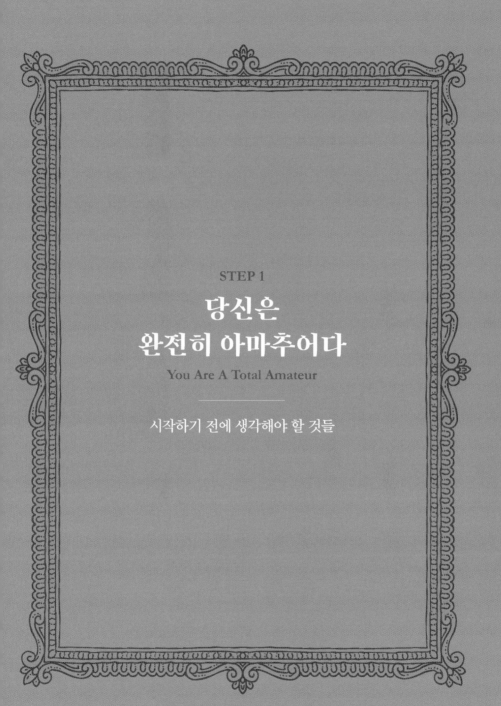

STEP 1

당신은
완전히 아마추어다

You Are A Total Amateur

시작하기 전에 생각해야 할 것들

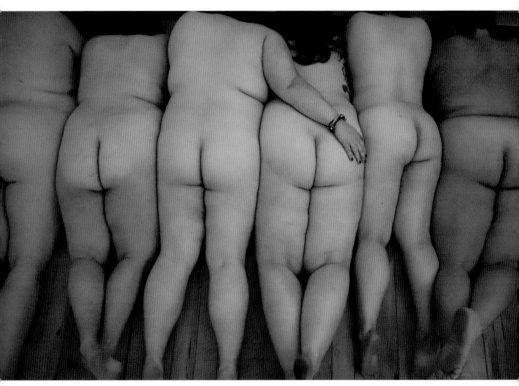

숙 맥대니얼(Shoog McDaniel), 〈무제〉, 2018

1.

부끄러워하지 말라

Don't Be Embarrassed

나도 안다. 예술을 한다는 건 부끄러울 수 있다. 두렵기도 하다. 마치 다른 사람 앞에서 발가벗고 서 있는 듯한 느낌이 들기도 한다. 예술은 다른 사람들이 보기에는 형편없고 이상하고 지루하고 멍청하게 보일 수도 있는 자기 모습을 드러내는 것과도 같다. 때론 사람들이 자신을 이상야릇하고 따분하고 재능이 없다고 생각할까 봐 두려울 수 있다. 괜찮다.

나도 일을 할 때면 마음속에 수많은 의구심이 들지만, 그런 생각은 도움이 되지 않는다. 그저 헛된 생각들이다. 누군가가 이런 나를 본다면 어처구니없다고 생각할지도 모른다.

하지만 예술은 이해되어야만 하는 것이 아니다. 마치 새의 지저귐과도 같아서 패턴이나 굴절, 명암, 변화 같은 것들로 이루어져 있다. 이런 것들은 의미가 통하지 않아도 지각과 감정에 영향을 미친다. 모든 예술 작품은 당신의 기억과 당신이 쏟은 시간, 희망, 에너지, 신경증, 당신이 사는 시간, 포부 등과 같은 당신의 문화 풍경culturescape이다. 그래서 시간이 지나도 아름답고 매력적이며 신비롭고 의미 있는 것들이다.

자신이 하는 예술이 '말이 되는지'는 걱정하지 말라. 작품을 빨리 이해할수록 사람들은 더 빨리 흥미를 잃는다. '훌륭한 작품을 만들려고' 하지 말라. 창조한다는 생각에서 시작해야 한다.

18
/
19

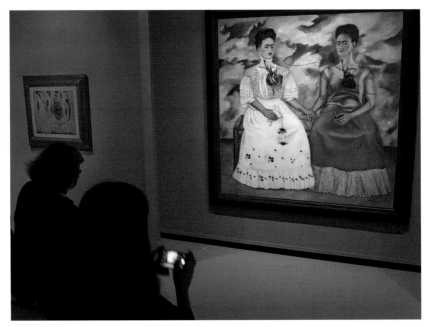

파리의 그랑 팔레(Grand Palais)에서 프리다 칼로(Frida Kahlo)의 작품
⟨두 명의 프리다(The Two Fridas, 1939)⟩를 보고 있는 관람객들, 자크 드마르통(Jacques Demarthon) 사진, 2016

2.

상상력이 지식보다 중요하다

Imagination Is More Important Than Knowledge.

– 알버트 아인슈타인(Albert Einstein)

• • •　　　　　　　당신의 상상력은 무한하다. 상상력은 삶을 확대해 보여 주는 렌즈이고, 과거와 현재, 미래의 모습을 간직한 자신만의 오래된 바다와 같다. 새뮤얼 테일러 콜리지Samuel Taylor Coleridge가 이야기했듯이, 비현실적인 것을 현실적으로 만들고 현실적인 것을 비현실적으로 만드는 '아름다운 난센스'이기도 하다.

상상력에 나를 내어 바치고, 상상력에 따라 살며, 상상력을 존중하며 받아들이고, 상상력에서 즐거움을 얻으며, 상상력을 마술 랜턴이자 마법의 양탄자로 만들라. 상상력은 당신의 생각을 당신의 주변 세상으로 펼쳐 준다.

상상력은 생각을 압축하고 혼합하고 분해하고 연장시킨다. 상상력은 당신에게서 떼어 내려야 떼어 낼 수 없으며 죽는 날까지 함께한다.

윌리엄 블레이크William Blake는 '상상력은 어떠한 상태가 아니다. 인간의 존재 그 자체다.'라고 말했다.

창조는 상상력으로 하는 것이다. 상상의 나래를 펼쳐 놀라움과 두려움의 순간, 꿈과 환상에 대한 글을 써 보라. 그런 다음 그 글을 작업에 써먹어라.

상상력을 당신의 나침반으로 삼아라.

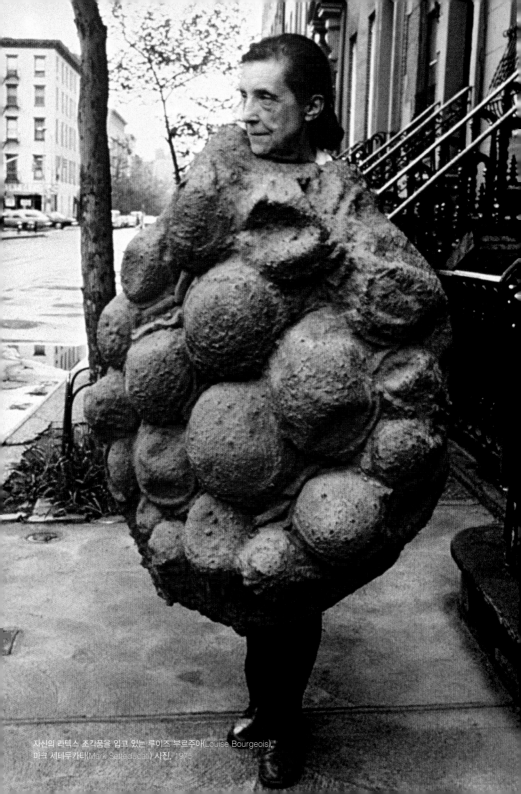

자신의 라텍스 조각품을 입고 있는 루이즈 부르주아(Louise Bourgeois),
마크 세테두카티(Mark Setteducati) 사진, 1975

3.
자신의 이야기를 하면 흥미로워진다
Tell Your Own Story And You Will Be Interesting

– 루이즈 부르주아(Louise Bourgeois)

• • • 루이즈의 말에 공감한다. 다른 사람들이 정의한 기술이나 아름다움에 얽매이거나, 고상하거나 저급하다는 기준에 구속되지 말라. 익숙한 방식에만 머물러선 안 된다. 그어진 선 안쪽으로만 그리는 것은 아기들이나 하는 짓이다. 확실한 부분을 더해가는 것은 회계사에게나 어울리는 일이다. 어떤 일이든 거듭할수록 능숙해지고 실력이 좋아지기 마련이다.

하지만 자신의 이야기를 한다고 해서 반드시 박수받으리란 법은 없다. 관객의 관심을 끌 수 있어야 한다. 무언가를 했다고 해서 관심을 끌 수 있을 거라고 기대하지 말라. 예술가는 단 하나의 작품으로 자기 자신을 모두 표현하거나 새로운 작품으로 자신의 모든 면을 다 보여 줄 수 없다. 자신이 확실히 무엇을 하고 있는지 보고, 확인하고 따라갈 수 있을 만큼 작품에서 약간 떨어져 거리를 두어야 한다. 차근차근 시작하라. 그런 작은 걸음에서 즐거움을 찾아라. 작품을 만들 때는 자신의 것으로 만들어야 한다.

4.

예술의 남다름을 인정하라

Recognize The Otherness Of Art

• • • 구스타브 플로베르Gustave Flaubert는 과연 작가가 지적인 앵무새보다 더 나은가에 대해 의문을 가졌다. 대부분 예술가는 이것이 어떤 감정인지 안다. 즉 우리가 외부의 어떤 것에 이끌려간다는 느낌이다. 우리는 저마다 자신만의 스타일과 재료, 방식, 방법, 도구 등을 선택한다.

하지만 우리가 만드는 작품은 완전히 의식적으로 선택해서 창조되는 결과물이 아니다. 나도 실제 글을 쓸 때까지 내가 어떤 글을 쓸지 알지 못하고, 그 글이 어디에서 오는지 확신하지 못한다. 이것이 예술의 남다름otherness이다. 예술에서의 남다름에는 강한 힘이 있다. 그래서 가끔은 예술이 스스로를 복제하기 위해 우리를 이용하는 것이 아닐까, 우리와 공생하여 스스로를 복제하는 우주적인 힘(혹은 균fungus?)이 아닐까란 생각이 들기도 한다.

이는 아주 짜릿하면서도 동시에 불안해지는 생각이다.

밥 딜런Bob Dylan은 '마치 유령이 나를 시켜 노래를 만들게 하는 것 같다.'라고 말했다. 그렇다고 두려워하지는 말라. 오히려 그런 힘을 믿는 법을 배워야 한다.

5.

예술은 이해하거나 숙달하는 것이 아니라, 실제로 해 보고 경험하는 것이다

Art Is Not About Understanding… Or Mastery
It's About Doing And Experience

• • •　　　　　　　　모차르트Mozart나 마티스Matisse가 무엇을 의미하는지 묻는 사람은 없다. 인도의 전통 음악인 라가raga나 영화 〈톱 햇Top Hat〉에서 프레드 아스테어Fred Astaire와 진저 로저스Ginger Rogers가 〈칙 투 칙Cheek to Cheek〉이라는 노래에 맞춰 추는 경쾌한 춤이 무엇을 의미하는지 묻는 사람도 없다. 이해시키려 하지 말라.

나는 아바Abba의 음악이 어떤 의미가 있는지 모르지만, 그들의 음악을 사랑한다.

오스카 와일드Oscar Wilde는 '위대한 예술 작품을 이해했다고 생각하는 순간 그 작품은 이미 당신에게 죽은 것이다.'라고 말했다.

상상력은 신념이고, 정서적 교감이며, 무장해제다. 모든 예술은 무언가를 한다는 사실을 사랑하는 데서 나온다.

프랜시스 베이컨Francis Bacon의 분노의 초상화도 그가 단지 대상에 화가 나서 그린 게 아니다. 그가 그림 그리는 일을 사랑했기에 나온 것이다.

보쉬Bosch가 그린 공포스러운 지옥에 관한 그림을 보라. 그 끔찍함을 표현한 하나하나의 획과 움직임, 색에도 애정 어린 관심과 신중함이 깃들어 있다. 작업의 고통 속에서도 우리는 여전히 일종의 사랑으로 흐름을 거슬러 앞으로 나아간다.

6.

장르를 아울러야 한다

Embrace Genre

• • • 　　　　장르는 예술의 주된 요소 중 하나이다. 초상화는 하나의 장르다. 정물화나 풍경화, 동물화, 역사화도 각각 하나의 장르다. 코미디와 비극도 장르고, 소네트나 공상 과학, 팝, 가스펠, 힙합도 장르다. 장르는 나름대로 형식적 논리나 비유, 원칙이 있다. 장르는 유용한 공동체적 반응을 이끌어 내고 작품이 역사적 흐름 속에서 어디에 위치하는지 알려 준다.

메리 울스턴크래프트 셸리Mary Wollstonecraft Shelley는 글쓰기의 열병과 같은 열정으로 『프랑켄슈타인Frankenstein』을 써 현대적 고전 소설이라는 장르를 만들었다. 그후 공포 소설 작가들은 괴물을 만든 의사와 그의 외로운 괴물 이야기를 재현해 내고 있다.

장르와 스타일의 차이는 무엇일까? 스타일은 예술가가 장르에 불어넣는 불안정한 본질이다. 말하자면 '예수 수난상'이 어떤 것도 똑같지 않다는 사실을 보면 알수 있다.

오스카 와일드Oscar Wilde는 스타일에 대해 '우리가 무언가를 믿도록 만드는 것'이라고 말했다. 『마담 보바리Madame Bovary』는 단순한 도덕극이다. 하지만 플로베르의 스타일 덕분에 걸작이 되었다. 돌리 파튼Dolly Parton이 부른 〈졸린Jolene〉은 전형적인 컨트리 음악이다. 하지만 그녀의 섬세한 연주 덕분에 우리는 감동을 받는다. 이처럼 새로운 스타일은 장르에 숨을 불어넣는다.

7.

관습을 인정하고 제약에 저항하라

Recognize Convention And Resist Constraint

• • • 만약 당신이 어떤 작품을 만들기 전에 내가 당신에게 그 작품에 대한 감상을 말한다면 어떨까?

예를 들어 그 작품이 그림이라면 '이건 정사각형 혹은 직사각형이군!', '네 각이 있고 직선으로 된 옆면이 있네!', '붓이나 나이프 같은 도구를 써서 펼칠 수 있는 재료나 액체로 살짝 평편한 표면을 덮겠군!', '완성된 후에는 벽에 걸리겠지!'라고 말이다. 당신은 이미 마음에 두고 있는 스타일이나 아이디어가 있을 것이다. 선호하는 메타포나 사용할 구조, 표현하고 싶은 감정도 미리 정해 두었을지 모른다. 그것은 다름이 아닌 관습의 수동적인 힘이다.

관습은 좋을 수도, 나쁠 수도 있다. 의식적으로, 창의적으로 이용한다면 아름다울 수 있다. 하지만 관습은 제약이고, 제약은 그 자체로 인식되어야 한다. 관습은 당신의 작품에 작용하는 미묘한 힘이다. 그리고 작품에 지대한 영향을 미칠 수 있다. 관습들이 미칠 영향에 주의해야 한다. 어떤 영향을 미칠지 의문을 품고 저항하고 잘 다루어야 한다. 어떤 관습이라도 자신의 비전에 맞게 이용하면 훌륭한 도구가 될 수 있다.

다음 여덟 개의 누드화를 비교해 보라.

주제는 생각하지 말라. 각 그림이 실제로 말하고자 하는 바는 무엇인가?

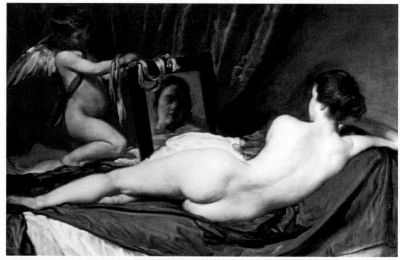

디에고 벨라스케스(Diego Velázquez), 〈로크비의 비너스(The Rokeby Venus)〉, 1647

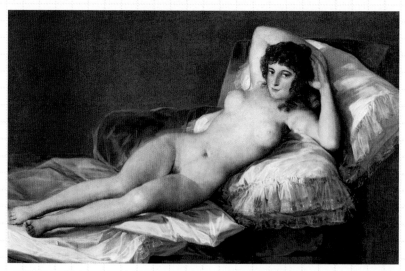

프란시스코 고야(Francisco Goya), 〈옷을 벗은 마하(The Naked Maja)〉, 1797-1800

플로린 스테트하이머(Florine Stettheimer), 〈모델(누드 자화상)(A Model, (Nude Self-Portrait)〉, 1915

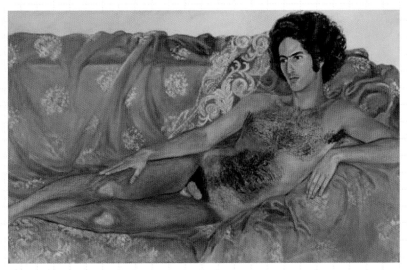

실비아 슬레이(Sylvia Sleigh), 〈황제의 누드: 폴 로사노(Imperial Nude: Paul Rosano)〉, 1977

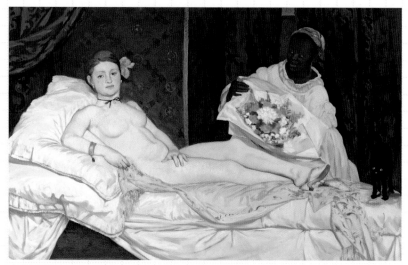

에두아르 마네(Édouard Manet), 〈올림피아(Olympia)〉, 1863

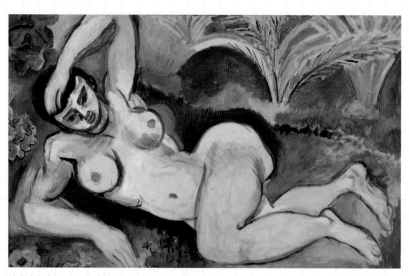

앙리 마티스(Henri Matisse), 〈푸른 누드(Blue Nude)〉, 1907

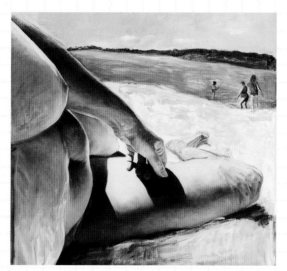

조안 세멜(Joan Semmel), 〈해변의 몸(Beachbody)〉, 1985

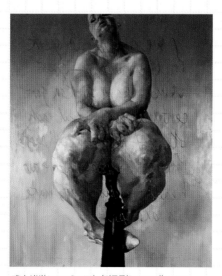

제니 사빌(Jenny Saville), 〈지주목(Propped)〉, 1992

8.

물 안으로 그물을 던져라

Cast Your Nets Into The Waters

... 당신은 영감의 바다를 샅샅이 뒤져 진주를 캐는 잠수부나 돌 수집가 혹은 조개 수집가다. 당신은 형태와 비유, 감각, 공간, 빛, 정체성, 소우주와 대우주, 이끼를 찾는 고고학자다. 패턴을 인식하는 기계이자 암호 해독가다. 무엇을 찾고 싶은지도 모르면서 아이디어를 찾는 사람이다.

무엇이든 상관없다. 그 근본의 바다에 끊임없이 그물을 던져라. 그물을 던지고 걷어 올렸을 때 그물이 텅 비어 있어도 상관없다. 더 이상 찾아내지 못할 때까지 찾겠다고 하는 광적인 에너지와 집요한 고집이 있어야 한다. 그래야 새로운 비유와 재료, 의미에 더 민감해질 수 있다.

9.
연습 방법을 개발하라
Develop Forms Of Practice

・・・　　　　　　　　　　항상 주머니에 들어갈 만한 크기의 스케치 패드를 넣고 다녀라. 아침에 커피를 한잔하거나, 지하철을 타거나, 치과의 대기실에 앉아 있을 때처럼 시간이 날 때마다 자신의 손을 보고 그리는 연습을 해 보라. 여러 번 같은 페이지에 손을 그려 보라.

다른 사람의 손을 그려도 좋다. 잘 그리지 못해도 상관없다. 가끔 자기 눈으로 볼 수 있는 몸의 다른 부분도 그려 보라. 비율(스케일)을 바꿔 봐도 된다. 더 크게 혹은 더 작게, 뒤틀려 있거나 마디져 있게, 섬세하게 그려 보라. 뺨에서 입으로 바뀌는 부분을 그리고 싶다면 거울을 사용해도 된다.

애써 지어내지 말라! 우선은 보는 법을 배우는 것이 목표다. 그런 다음 연필이나 펜으로 눈에 보이는 대상을 묘사하라.

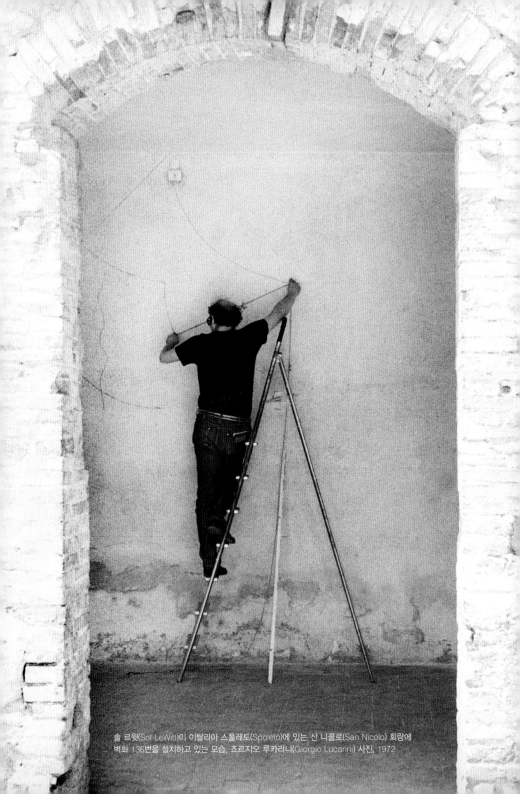

솔 르윗(Sol LeWitt)이 이탈리아 스폴레토(Spoleto)에 있는 산 니콜로(San Nicolo) 회랑에
벽화 136번을 설치하고 있는 모습, 죠르지오 루카리니(Giorgio Lucarini) 사진, 1972

10.
길을 잃어 보라
Get Lost

• • • 솔 르윗은 '아이디어는 예술을 만드는 기계가 된다'
라고 말했다. 당신 스스로 기계가 되라는 말이 아니다. 기계는 대부분 변화 없이
하나의 행동을 반복하도록 프로그램된다. 컴퓨터를 다룰 때는 예측 가능성이 필요
하지만, 예술가에게는 죽음과도 같다. 공식에 융통성 없이 집착하는 것은 스스로
를 막다른 골목에 가두고, 주변 삶을 이해하는 데 제약이 되며, 즉흥성을 억압하게
된다. 진부한 방식에 머무르지 말라. 당신은 누군가의 주된 스타일이나 아이디어
를 보여 주는 변변찮은 예가 되고 싶지 않을 것이다. 한 번도 옆길로 새지 않는 것
보다 길을 잃는 편이 훨씬 낫다.

　르윗의 말에 따르면 진지한 예술가는 자신의 예술적 원칙에서 벗어나지 않고,
스스로를 깜짝 놀라게 만들고, 새로운 아이디어에 이끌리도록 자신을 놓아둘 수
있는 창조적인 메커니즘, 즉 개념적 접근 방법을 개발하려 한다. 예술가로서 당신
은 항상 주변 환경을 탐구하고, 사물이 어떻게 작용하고 작용하지 않는지에 대한
감각과 기억을 받아들여야 한다. 이는 당신의 상상력과 주변 환경 사이에서 끊임
없이 눈금을 재조정하는 연습을 하기 위함이다.

　예술에 로드맵은 없다. 길을 잃어 봐야 한다!

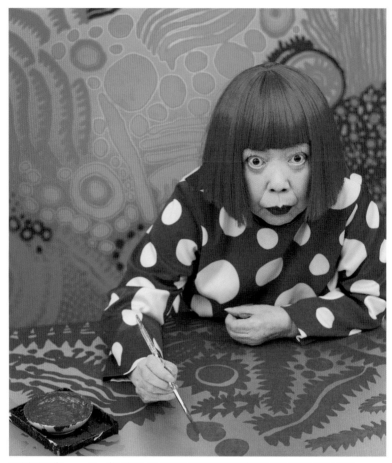

쿠사마 야요이(Kusama Yayoi)는 장기간 정신 치료를 받으면서도 다작을 하며 작품 활동을 이어 나갔다. 그녀의 작업실에서, 제레미 서튼-히버트(Jeremy Sutton-Hibbert) 사진, 2012

11.

작업하고 또 작업하라

Work, Work, Work

● ● ● 예술가이자 수녀였던 메리 코리타 켄트Mary Corita Kent는 '유일한 원칙은 작업하는 것이다. 작업을 하면 무언가가 만들어진다. 계속해서 작업하는 사람이 결국 그 작업을 온전히 이해한다'라고 말했다.

나는 작업할 때의 두려움, 즉 실패에 대한 두려움이라는 방해 요소를 극복하기 위해 가능한 모든 방법을 시도해 보았다. 그중 유일하게 성공한 방법은 그냥 계속 작업하는 것이다.

내가 아는 모든 예술가와 작가는 자면서도 작업을 한다. 나도 늘 그렇다. 재스퍼 존스Jasper Johns가 한 유명한 말이 있다. '어느 날 밤 커다란 성조기를 그리는 꿈을 꾸었어요. 그리고 다음 날 아침 일어나자마자 바로 재료를 사서 작업을 시작했습니다.'

생각해 보라. 꿈에서 자신의 작업에 대한 계시를 받았는데, 따르지 않을 사람이 있겠는가! 얼마나 두려운지는 중요하지 않다. 모두 다 두려워한다. 그러니 그냥 시작하라! 작업을 해야만 두려움이라는 저주를 물리칠 수 있다.

앤 라모트Anne Lamott가 말한 것처럼, 엉덩이를 의자에 붙이고 매일 어딘가에서부터 시작해라. 잘 못 해도 된다. 한 번에 한 구절씩 쓰고 다시 의자에 앉아라.

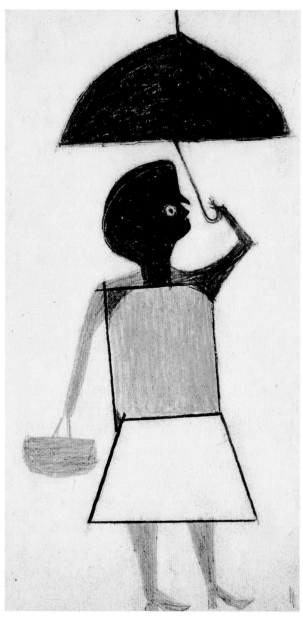

빌 테일러(Bill Traylor), 〈우산을 들고 초록색 블라우스를 입은 여인(Woman in Green Blouse with Umbrella)〉, 1939

12.
지금 시작하라
Start Now

· · · 많은 사람들이 시작하기에는 너무 늦었다는 걱정을 하느라 시간을 낭비하고 있다. 시작하지 못하는 이유에 대한 변명을 찾느라 에너지를 쏟고 있는 것이다. 당연히 헛소리다! 위대한 예술가와 작가, 배우, 그 외 많은 이들도 늦게 시작했다.

앙리 루소Henri Rousseau는 사십 대가 돼서야 그림을 그렸다. 줄리아 마가릿 캐머런Julia Margaret Cameron은 48세에 사진작가가 되었다. 미국의 위대한 아웃사이더 아티스트 중 한 명인 빌 테일러Bill Traylor는 한때 노예 생활을 하다가 85세에 예술 작품을 만들기 시작했다.

언제든 시작할 수 있다. 나도 몇십 년이 지나서야 글을 쓰기 시작했기 때문에 잘 안다. 수백 가지 바보 같은 이유가 있었다. 두려워서, 정식 교육을 못 받아서, 쓸 말이 없어서, 진짜가 아니라서, 필요한 시간이나 돈이나 연줄이 없어서 등, 어떤 연유로 글을 쓰기 시작했는지 확실히 기억나진 않는다.

미술 평론가인 아내 로버타 스미스Roberta Smith가 나의 초기작을 읽고 '당신이 더 나아지지 않는다면 난 죽어 버릴 거예요!'라고 해서(가까운 사이일수록 사탕발림 같은 말을 하지 말라.), 내가 느끼는 감정보다 더 나쁜 것은 없을 거라는 걸 알게 되어서인지도 모른다. 그래서 나는 마흔이 돼서야 진지하게 일을 시작했다.

그러니 나야말로 너무 늦은 때는 없다는 걸 보여 주는 살아 있는 증거가 아닐까?

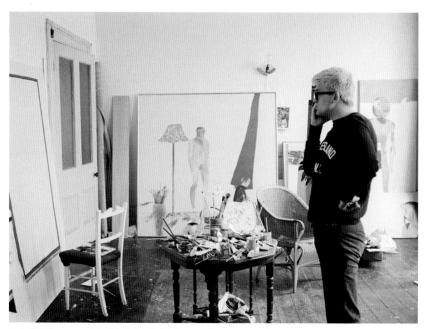

토니 에반스(Tony Evans)가 찍은 사진 속의 데이비드 호크니(David Hockney), 1967

STEP 2

실제로
시작하는 방법

How To Actually Begin

작업실 사용 설명서

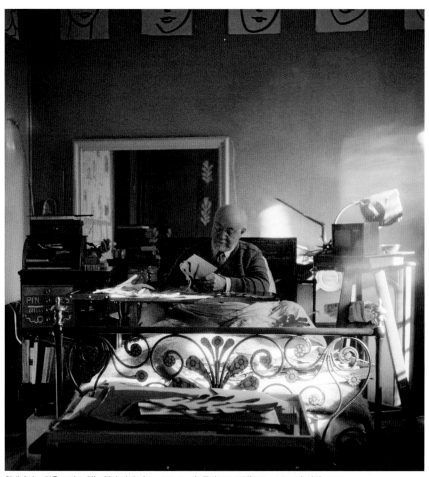

침대에서 그림을 그리고 있는 앙리 마티스(Henri Matisse), 클리포드 코핀(Clifford Coffin) 사진, 1949

13.

일어나자마자 작업을 시작하라
Start Working When You Wake Up

• • • 아니면 일어난 후 가능한 한 빨리 시작하라. 일어나서 두 시간 내로 작업을 시작한다면 일상에서의 성가신 일들을 피할 수 있을 만큼 충분히 빠른 것이다. 네 시간은 너무 길어서 지칠 것이다.

 일을 마치고 집에 돌아오거나 자녀들을 침대에 눕힌 후에 작업할 시간이 생긴다면, 창조적인 작업을 시작하기 전에 90분 정도(더 오래 쉬면 안 된다.) 쉬고, 사색하고, 축 늘어질 수 있는 시간을 보내라. 그러면 몸과 마음이 고마워할 것이다.

14.

표식을 만들라

Make Your Mark

• • •　　　　　　　　그리는 것이 걱정된다면 자신만의 표식을 만드는 데
에서 시작해 보라. 그냥 놀면서, 실험해 보고, 개요를 그리고, 그 모습이 어떻게 보
일지 상상해 보라. 쓸 수 있다면 이미 어떻게 그려야 하는지를 아는 것이다. 당신
은 글자나 숫자를 적거나 낙서를 할 때 자신만의 방식으로 표현한다(본인의 이름으
로 이니셜이나 사인 같은 걸 그리기 좋아하지 않는가?). 이런 게 바로 그림 그리는 방식
이 될 수 있다.

　이런 표식을 그릴 때는 손과 손목, 팔, 눈과 귀, 후각이나 촉감에서 오는 물리적
반응에 주목해야 한다. 하나의 표식을 그리고 나서 다음 표식을 그리기 위해 연필
을 들어올리기까지 얼마나 오래 걸리는가? 연필을 들어 올리는가, 아니면 표면에
서 떼지 않고 그냥 그 자리에서 꺾어서 그리는가? 왜 그렇게 하는가? 각각의 행동
은 무엇을 하기 위함인가? 어떤 방법이 더 나은가? 표식을 더 짧게 혹은 길게 그려
보라. 표식을 그리는 방법에 변화를 줘 보라. 손가락에 천을 감아서 감촉을 바꿔
보라. 다른 손으로도 그려 보라. 귀를 막고 고요함이 어떤 영향을 미치는지도 보
라. 이 모든 것들이 무언가를 말해 줄 것이다. 평온한 마음으로 내면의 소리를 들
어 보라.

　작업할 때 당신이 경험하는 모든 것에 주의를 기울여라. 좋거나 나쁘다고 생각
하지 말라. 그저 유용하고, 즐겁고, 낯설고, 운이 좋다고 생각하라. 글렌 굴드Glenn
Gould는 피아노 연습을 할 때 피아노 옆에 라디오나 텔레비전을 크게 틀어서 연주

를 듣지 않고 느낌에 더 집중할 수 있도록 했다.

작업에 비밀을 숨겨 두어라. 그런 경험들과 춤을 추듯 협업해 보라. 경험을 리더로 삼고 따라가라. 곧 당신도 스텝을 밟을 수 있게 되고 혼자서도 칼립소를 눈으로 그려 볼 수 있을 것이다. 어색하고 불편하고 위험하다고 생각할 수 있다. 무슨 상관인가? 당신은 예술이라는 음악에 맞춰 춤을 출 것이다. 흐름을 느껴 보라.

예술 평론가 해롤드 로젠버그Harold Rosenberg는 예술가들에게 이렇게 조언했다. '아이디어가 떠오르지 않으면 그림을 그려라…. 우울하면 그림을 그려라. 술에 취했다면 집으로 들어가 그림을 그려라. 창밖에서 총소리가 들리면 그림을 그리러 나가라.' 항상 스케치북을 들고 다녀라. 기억하는 데 도움이 된다면 휴대폰으로 사진을 찍어 두어라.

생각이 마구 떠오를 때면 그냥 내버려두지 말고 바로 종이에 생각을 적어라. 0.1 제곱미터 크기의 종이를 표식으로 채워 보라. 종이 전체를 끝에서 끝까지 채우지 말고, 공간을 어떻게 사용할지 생각해 보라. 다른 면에 존재하는 두 개의 비슷한 표식이 다르게 보이게 만들 수 있는가? 어떤 모양이나 형태, 구조, 배치, 세부 사항, 붓질, 덧살 붙임, 분산, 구성이 마음에 드는지 생각해 보라.

이제 다른 표면에서(어떤 표면이든 좋다.) 어떤 재료에 그리는 것이 좋을지 생각해 보라. 돌이나 금속, 폼코어, 커피잔, 라벨, 보도, 벽, 식물, 천, 나무 등에 그려 보라. 그냥 표식만 하고 표면을 꾸며 보라. 더 많은 것을 하지 않아도 좋다. 모든 예술은 일종의 장식이다.

그다음 책상이나 이젤, 침대, 지하철 좌석 혹은 손을 뻗으면 닿는 거리 안쪽으로 무엇이든 그려 보라. 빽빽하거나 헐렁해 보일 수 있고, 추상적이거나 사실적일 수도 있다. 이것이 바로 당신이 대상과 질감, 표면, 모양, 빛, 어둠, 분위기, 패턴을 바라보는 방법을 평가하는 방식이다. 이를 통해 당신이 무엇을 놓치고 있는지 알 수 있게 된다.

이제 반대편에도 같은 대상을 그려 보라. 아직 느끼지 못할 수도 있지만, 당신은 이미 더 나은 예술가가 되고 있다.

지우개만으로 그림을 그려 보자.

1. 표면을 연필이나 목탄, 분필, 직물같이 지워질 수 있는 재료로 새까맣게 칠하거나 덮는다.
2. 지우개나 천, 테레빈유, 가위 혹은 손가락으로 표면을 덮은 층의 일부를 제거해 새로운 이미지를 만든다.

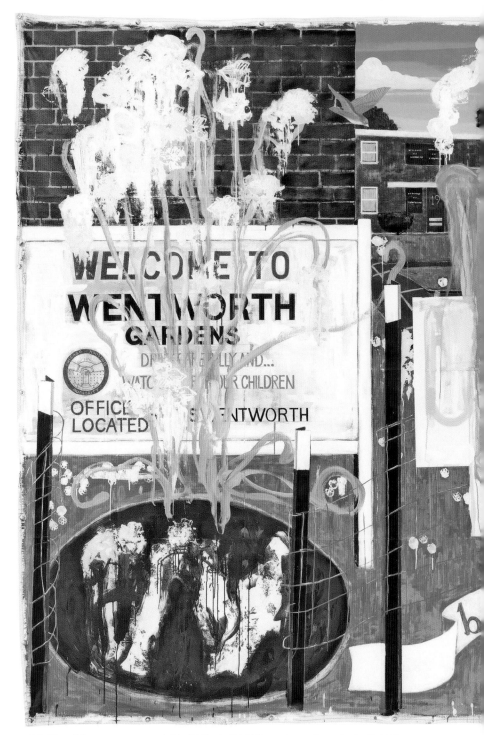

케리 제임스 마샬(Kerry James Marshall), 〈더 나은 집, 더 나은 정원(Better Homes, Better Gardens)〉, 1914

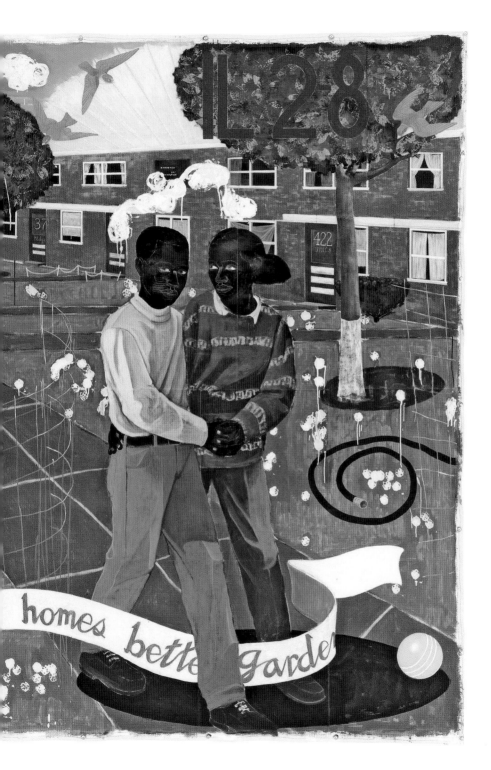

15.
원근법을 익혀라
Get Some Perspective

. . .　　　　　　　　흔히 원근법은 15세기 초 이탈리아에서 발명, 아니 발견되었다고 한다. 하지만 이는 사실과 다르다.

고대 로마의 벽화에는 1점 투시도법one-point perspective이라는 수학적 체계가 보인다. 또한 가장 밝은 대상은 보는 이에게 가장 가깝게 보이고 멀리 있는 모서리와 면은 명암 처리되어 있는 색채 원근법atmospheric perspective이라고 불리는 기법도 보인다. 그리스인도 원근법을 이해했다.

그보다 천 년 전에 이집트인도 원근법을 이해하고 있었다. 심지어 동굴 벽화에서도 확인할 수 있다. 가까이 있는 동물은 더 커 보이고, 멀리 있는 동물은 더 작아 보인다. 짐승들이 질서정연하게 공간별로 무리 지어 있다. 이 모든 문화들이 원근법을 이해하고 있었다. 하지만 그들은 관심을 크게 두진 않았다. 그들은 원근법을 중간층이 쓰는 술책이나 인위적인 제약이라고 생각했던 것 같다. 그저 우리처럼 원근법에 매여 있던 게 아니었다.

동양에서는 원근법을 사용하지 않았다. 사하라 사막 이남의 아프리카와 오세아니아에서도 마찬가지다. 비잔틴 화가들도 르네상스 화가들과 마찬가지로 성경에 나오는 이야기를 그림으로 그렸다. 하지만 공간을 보여 줄 때 좀 더 재미있는 수천 가지의 다른 기법들을 사용했다.

서양에서는(오직 서양에서만!) 1400년대 초반 이후 공간을 보여 주는 데 하나의 기법만 사용했다. 대략 르네상스 시대부터 19세기 초까지 예술가들은 원근법을 벗

어나지 못했다. 물론 그때는 위대한 예술이 창조된 시기였지만, 또한 아카데미즘을 무력하게 만든 시기이기도 했다. 그 후 재미있는 일이 일어났다. 많은 예술가들, 즉 들라크루아Delacroix, 코로Corot, 쿠르베Courbet를 비롯하여 마네Manet, 모네 Monét, 마리소Morisot, 반 고흐Van Gogh, 고갱Gauguin, 세잔Cézanne, 몬드리안Mondrian 등의 예술가들은 원근법의 제약을 산산이 부숴 버렸다. 1940년대 엘즈워스 켈리 Ellsworth Kelly의 평면 도형이 나온 이후 공간은 완전히 사라졌다. 그 후 예술은 원근법의 무덤 위에서 춤을 추고 있다.

자, 그럼 이를 어떻게 적용하는지 알아보자.

강렬한 스타일을 시도해 보라.

당신이 좋아하는 무언가를 단순하게 그려 보라. 그다음 아래 열거된 강렬한 예술적 스타일을 찾아보라(리히텐슈타인Lichtenstein의 점(도트), 피카소Picasso의 초상화, 호쿠사이Hokusai의 판화 같은 강렬한 스타일은 한 번만 봐도 알 수 있다.). 각 스타일은 원근법을 다르게 다룬다. 역사에 대해 걱정하지 않아도 된다. 그냥 각 스타일이 어떤 느낌인지 살펴보라. 각각의 스타일은 공간감을 표현하기 위해 모양과 색, 형태, 윤곽, 표면 효과 같은 요소를 어떻게 사용하는가?

- 이제 당신이 그린 그림을 이집트 스타일로 다시 그려 보라.
- 중국의 수묵화 스타일로 그려 보라.
- 서양의 원근법 스타일로 그려 보라.
- 입체주의 스타일로 그려 보라(보는 눈이 대상 주위로 움직이지만 한 번에 모든 것을 보는, 즉 프레임 안에서 이미지의 모든 면을 볼 수 있는 방법이다.).
- 동굴 벽화 스타일로 그려 보라(울퉁불퉁한 표면에 그려 볼 수 있다.).
- 키스 해링Keith Haring 스타일로 그려 보라.
- 카라 워커Kara Walker 스타일로 그려 보라.
- 조지 오키프Georgia O'Keeffe 스타일로 그려 보라.
- 디지털 방식으로 그려 보라.

지금부터 당신은 선과 면과 공간 영역을 감지하고, 원근법과 지각에 스타일이 어떻게 영향을 미치는지 이해하기 위해 눈과 손의 훈련을 시작한 것이다.

16.

모방하라… 그리고 분리하라

Imitate… Then Separate

• • •　　　　　　　모방은 학습의 열쇠다. 우리는 모두 다른 사람의 방
식과 스타일을 시도해 보며 모방으로 작업을 시작한다. 좋다! 단, 거기서 멈추면
안 된다. 모방만 한다면 당신의 작품은 예측할 수 있는 아류나 질 낮은 예술품으로
끝날 것이다. 유형과 구조, 독창성은 단지 기법을 익히거나 관련 없는 두 스타일을
섞어 보는 것보다 훨씬 복잡하다.

　현명해 보일 수도 있다. 하지만 팝 미니멀리스트나 추상적 초현실주의자, 거리
입체화가, 그라피티 표현주의 화가의 작품과 같이 충분히 고민하지 않고 매우 티
나게 합쳐 버린 혼합물이 될 수가 있다. 이는 의미 없고 설익은 형태다. 예술은 미
학으로 게임을 하는 것이 아니다.

　모방으로 실험을 하고 싶다면 모든 스타일과 형태, 구조, 도구, 시각적 구문, 상
상력 사이 공간에 집중해야 한다. 이는 당신이 뛰어넘어야 할 틈이다. 작품이 자신
만의 것이 되었다고 느낄 때까지 그렇게 해야 한다. 항상 그럴 것이다. 당신 자신
을 아이디어와 거리, 길, 방법, 전자기 펄스, 재료, 내적 게임 이론으로 가득 찬 거
대한 콜로세움에 착륙한다고 상상해 보라. 그 콜로세움을 당신 것으로 만들라. 이
제 여기는 당신의 집이다.

17.

작업실을 이용하라

Use Your Studio

• • • 작업실은 당신의 성소다. 발명가의 실험실이자 십대의 침실, 기술자의 차고, 회합 장소, 고독의 요새, 감옥, 무아지경의 기계, 웜홀, 발사대다. 작업실이 밤에 치워야 하는 거실의 테이블이라 할지라도 마찬가지다. 당신은 작업실에서 일어나는 모든 일에 책임지지만, 원치 않는 것에 책임지지 않는 신과도 같다. 최소한의 공간에서 최대의 다양성을 끌어낼 수 있는 의식적 공간이다. 이곳에서 당신은 새로운 아키텍처를 찾을 수 있고 자신만의 별자리를 창조할 수 있다. 원한다면 아무리 바보 같아 보이는 아이디어라도 그 생각을 끝까지 이어 갈 수 있다. 렘브란트^{Rembrandt}는 작업실에서 마법의 모자를 골랐다. 당신도 자신만의 마법 의상을 찾아 입어라.

작업실에서는 자신의 몸에 익숙해져야 한다. 숨을 쉬거나 일정한 속도로 걷는 것처럼 스스로 준비할 수 있는 행동을 해라. 매일 완성이 조금 덜 된 상태로 남겨 두어라. 그러면 다음 날 아침에 다시 작업을 시작하는 데 도움이 될 것이다. 작업실에 있는 장식품들은 상상력에도 스며든다. 그러니 엽서나 개인적인 물건 혹은 놓아두고 싶은 미술품 같은 것을 생각하고, 정기적으로 변화를 주어라. 작업실은 놀랍거나 창피한 일에 마음을 열 수 있는 부끄러움이 없는 공간이어야 한다. 그곳은 침묵을 두려워하지 않고, 자신이 만든 것을 몇 시간이고 바라보고 앉아 있을 수 있고, 알지 못하지만 사색할 수 있고, 들뜬 마음을 가질 수 있는 공간이어야 한다. 그리고 다음 날 돌아와서 작업을 이어 갈 수 있는 공간이어야 한다.

천재가 되겠다는 생각을 버리고 기술을 익혀라.

모든 예술가는 원재료로 할 수 있는 단순한 일이 어떤 느낌인지 알아야 한다. 다음과 같이 해 보라.

- 나무 가지치기를 한다.
- 토기를 만든다. 유약 바르는 법과 굽는 방법을 배운다.
- 두 조각의 천을 함께 깁는다. 천 하나를 추가로 덧대도 좋다. 그다음 핀이나 단추를 달아 본다.
- 선반(나무나 쇠붙이 절단용 기계)을 이용해 나무 그릇을 조각한다.
- 석판화나 동판화, 목판화를 그려 본다. 잘하지 못하더라도 최소한 한 개의 조판을 만든다.

이제 당신은 고대의 지식을 얻게 되었다.

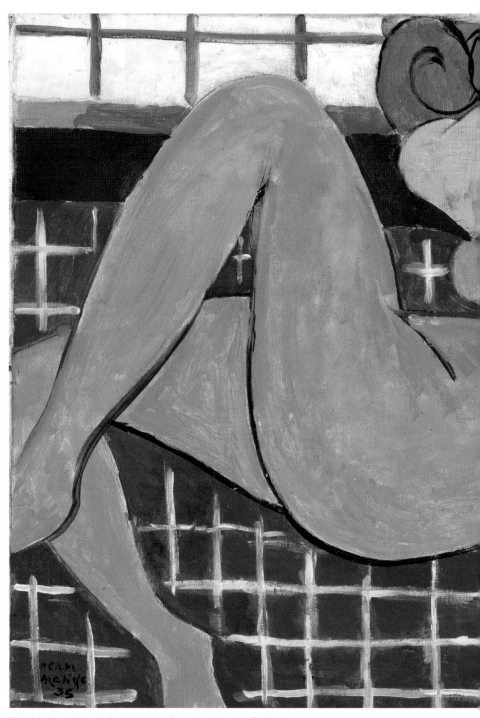

앙리 마티스(Henri Matisse), 〈누워 있는 큰 누드(Large Reclining Nude)〉, 1935

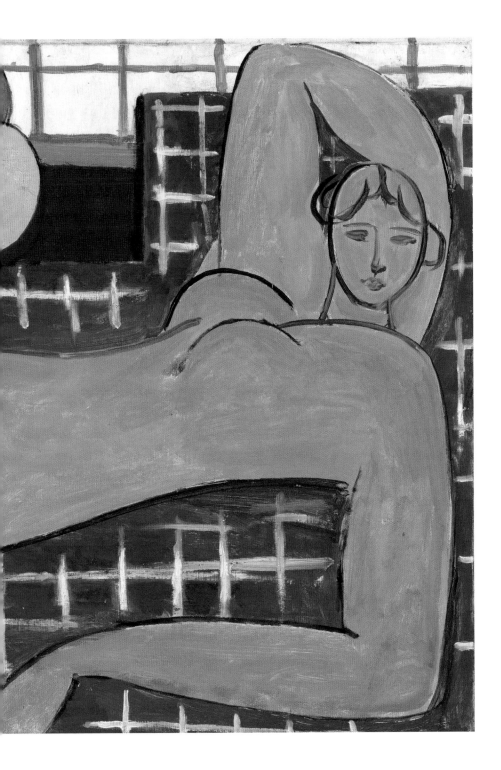

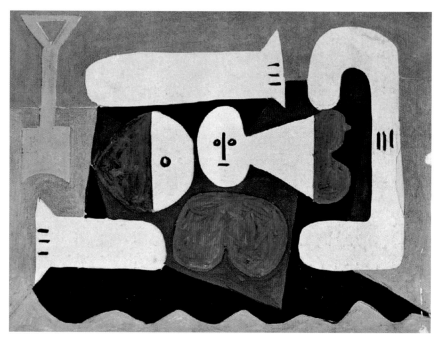

파블로 피카소(Pablo Picasso), 〈해변에서 삽과 누드(Nude on Beach with Shovel)〉, 1960

18.

피카소와 마티스의 경계

Picasso And Matisse At The Border

• • • 파블로 피카소의 오랜 경력을 자세히 들여다보면 눈
에 띄는 부분이 있다. 바로 피카소 그림의 대상이 캔버스를 벗어나지 않는다는 사
실이다. 그의 그림 속에서는 모형과 얼굴이 잘려져 있지 않다. 그가 그린 거의 모든
모양과 몸, 면, 선, 가슴, 엉덩이, 얼굴과 형태는 모서리까지 꽉 차서 캔버스의 네
면에 꼭 맞는다. 모든 것이 네 경계라는 제한된 시각적 틀 안에 있다. 이는 독특한
시각적 긴장감을 조성한다. 피카소의 작품은 이런 점 때문에 고전적이다.

그의 친구이자 라이벌이었던 앙리 마티스는 그런 고전주의를 따르지 않았다. 마
티스가 그린 그림에서는 다리와 발이 캔버스를 벗어나 있고, 머리 부분이 아무렇게
나 잘려져 있고, 팔꿈치가 밖으로 나가 있다. 그림 속 패턴들은 작품의 가장자리에
서 벗어나 있다. 마티스가 생각한 구성과 공간에 대한 생각은 마치 야생화 정원이
나 밤하늘을 바라보는 긴 시선, 변화하는 구름 같다.

모든 예술가는 이런 경계와 자신만의 관계를 맺는다. 화가인 에릭 피슬Eric Fischl
은 자신이 생각하는 '천국'과 '지옥'의 구성에 관해 다음과 같이 이야기했다. 천국
에는 비슷한 사물들이 질서 있게 자리 잡고 있다. 부분보다 전체를 우선한다. 반면
지옥은 혼돈이다. 유화되어 있고, 부서져 있고, 질감이 있고, 갑자기 극단으로 바
뀔 수 있다.

브라이스 마든Brice Marden은 구성법에서 피카소를 생각나게 하지만 색감에 서는
마티스와 비슷하다. 그는 이차색 또는 삼차색으로 사각형이나 수직면을 칠하는 것

으로 시작한다. 하지만 마지막으로 배경을 칠하는 것으로 알려져 있다. 시도해 볼 만한 방법이다. 이를 바탕으로 안쪽으로 돌다가 다시 경계면 쪽으로 휘고, 지능은 있지만 시각적 능력이 없는 생물이 전자기를 통해 길을 찾듯, 불룩하거나 납작하거나 구불구불한 선들을 그린다. 마든의 작품은 모양과 공간, 규모, 크기, 내적 아키텍처와 과정 그 자체에 관한 것이다. 그 자체를 기억하고 복제하는 형태다.

이건 상자 안에 들어 있는 뱀도 하는데 당신이 못 하겠는가?

아래 열거된 예술가들(혹은 장르)의 구성 스타일을 연구해 보자.
읽지 말고 그냥 보라. 그리고 각각(대충) 천국 쪽인지 지옥 쪽인지 구분해 보라.

- 로버트 라우센버그Robert Rauschenberg

- 재스퍼 존스Jasper Johns

- 엘스워스 켈리Ellsworth Kelly

- 프리다 칼로Frida Kahlo

- 조지아 오키프Georgia O'Keeffe

- 윌렘 데 쿠닝Willem de Kooning

- 조안 미첼Joan Mitchell

- 카타리나 그로스Katharina Grosse

- 잭슨 폴록Jackson Pollock

- 루이즈 부르주아Louise Bourgeois

- 솔 르윗Sol LeWitt(벽화)

- 틴토레토Tintoretto

- 중국화

- 미켈란젤로Michelangelo

- 클로드 모네Claude Monet

- J. M. W. 터너Turner

- 폴 고갱Paul Gauguin

- 프란시스 베이컨Francis Bacon

- 데미언 허스트Damien Hirst(도트 페인팅)

- 가쓰시카 호쿠사이Katsushika Hokusai

- 동굴 벽화

- 프란시스코 고야Francisco Goya(검은 그림들)

- 헨리 다거Henry Darger

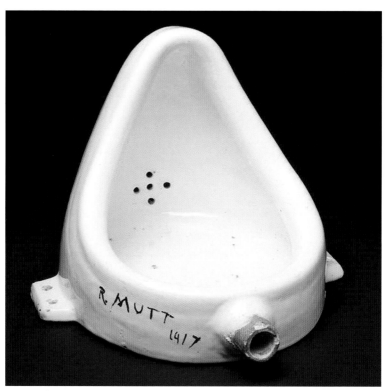

마르셀 뒤샹(Marcel Duchamp), 〈샘(Fountain)〉, 1917

19.

생각을 재료 안에 담아라

Embed Thought In Material

• • •　　　　　　　　이 말은 어떤 의미일까? 대상은 생각과 감정을 표현해야 한다는 뜻이다(나도 이 두 개념이 분리될 수 없다는 데 동의한다.). 예술가로서 당신의 목표는 단순하건 복잡하건 간에 이런 생각과 감정을 보는 이가 느낄 수 있는 물리적 재료를 사용하는 것이다. 재료는 기존에 비어 있던 공간을 새로운 의미(시간이 지나면서 계속 변화하는 의미)로 채울 수 있다. 에릭 피슬은 '말로 할 수 없는 것을 그리고 싶다.'라고 말했다. 모든 예술가는 일정 수준에 도달하려고 노력한다.

어떤 예술가는 오일과 캔버스로 작업한다. 다른 예술가는 돌과 끌로 작업한다. 갤러리나 미술관, 광장을 이용하는 예술가도 있다. 공연이나 디지털 신호, 도시의 벽, 사막의 바위, 끈, 철, 유리, 진흙을 이용하는 예술가도 있다. 내가 사용하는 재료에는 단어와 문장, 비유와 추측으로 생각하고 느끼는 방식이 내재되어 있다. 자신이 고른 재료를 통해 (보는 이가 작품을 잘못 이해한다고 하더라도) 그들로 하여금 명백히 당신 작품임을 느끼게 할 것이다. 이는 당신의 재료에 힘과 에너지를 줄 것이다.

재료를 완전히 이용하지 못하면 작품 속의 아이디어가 부족해질 수 있다. 메모지를 벽에 붙이면 아이디어를 보완해 줄 것이라고 생각하지 말라. 얼마 전 나는 미술관에 가서 흑백으로 찍은 지루한 구름 사진을 보고 있었다.

직원이 다가와 말을 걸었다.

"이 사진은 미주리Missouri주 퍼거슨Ferguson에서 찍은 사진이에요. 경찰의 폭력과 저항을 다룬 작품이죠."

나는 기분이 좋지 않아 그를 쳐다보며 말했다.

"아니요. 그렇지 않아요! 그냥 구름 사진이고, 아무것과도 관련이 없어요. 사진으로 봐도 그리 흥미롭지 않네요!"

예술 작품은 설명에 의존할 수 없다. 작품 안에 의미가 담겨 있어야 한다. 프랭크 스텔라Frank Stella는 '그림에는 좋은 아이디어가 들어 있는 것이 아니다. 단지 좋은 그림이 있을 뿐이다.'라고 말했다. 그림은 아이디어가 된다.

다른 경우도 있다. 영국 화가인 J. M. W. 터너Turner에 대해 전혀 모르는 상태에서 그의 작품을 보면, 유화를 최대한 사용하고, 역사화만큼 풍경화를 중요하게 만들고, 르네상스의 공간을 부서뜨리려는 그의 의지를 엿볼 수 있을 것이다. 터너는 윤곽이나 가독성에 신경 쓰지 않았다. 그는 손가락을 포함해 모든 도구를 사용해 그렸다. 자연을 대하는 그의 생각은 모순적이고, 창의적이며, 숨 막힐 듯하고, 때로는 탁하고 과하게도 느껴진다. 이 모든 것은 재료 안에 내재되어 있다.

마르셀 뒤샹을 살펴보자. 1917년 겨울, 스물아홉 살 때 뒤샹은 뉴욕의 5번가에 있는 변기제조사 J. L. 모트 아이언 웍스Mott Iron Works에서 변기를 구입했다. 그러고는 변기에 'R. Mutt 1917'이라는 표식을 하고 〈샘Fountain〉이라는 제목을 붙여 미국독립미술가협회Society of Independent Artists 전시회의 비심사 부문에 제출했다. 〈샘〉은 언어로 구현되면 대상이 아이디어가 된다는 것(어떤 것이든 예술 작품이 될 수 있다는 생각)을 보여 주는 심미적 작품이다.

2004년에 〈샘〉은 20세기 가장 영향력 있는 예술 작품으로 뽑혔다. 2년 뒤 뒤샹은 모나리자 그림에 콧수염을 그리고 〈L.H.O.O.Q(프랑스어로 '그녀는 엉덩이가 뜨겁다.'라고 번역되는 약어)〉라는 제목을 붙여 이미지를 완전히 바꾸어 놓았다. 그는 무엇을 했던 것일까?

예술가는 어떤 재료에도 생각을 담아 표현할 수 있다. 인류 최초의 예술가는 돌에 색과 선을 사용해 동굴 벽화를 그렸다. 그 후 인류에게 가장 발전되고 복잡한 시각적 운영체제로 남아 있는 것과 마찬가지다. 뮤지션 제이 지Jay-Z는 작품을 만들 때 '작품의 수준을 한 단계 끌어올리기 위해선 평소보다 더 많이 작업하라.'라고 말했다.

이를 유념하라.

메모리 트리를 만들어라.

1단계: 재료와 작업 표면을 선택해 자신의 삶에 관한 메모리 트리를 만들거나 그려 보라. 이 작업을 함으로써 당신은 자신의 외모나 형제가 몇 명 있는지에 대한 것 외에도 당신 자신에 대해 알게 될 것이다. 원하는 것은 무엇이든 포함하라. 당신이나 친구, 과거 연인의 사진, 문자, 기억나는 장소, 표시, 지도, 대상, 잃어버렸다가 다시 찾은 사진 같은 것도 좋다. 다른 사람이 당신에게 접근할 수 있는 무언가를 만드는 것이 목표다. 시간은 사흘 이상 걸리지 않아야 한다. 사흘이 지났다면 중단하라. 마침표를 찍어라.

2단계: 당신을 잘 모르는 사람에게 그 메모리 트리를 보여 주어라. 그리고 '이것이 지금까지 나의 삶을 보여 주는 것입니다'라고 말하라. 그다음 그 작품은 당신에 관해 무엇을 보여 주는 것 같은지 물어보라. 힌트는 빼고. 그들이 그 작품을 좋아할지 아닐지 걱정하지 않아도 된다. 전혀 상관없다.

3단계: 그들이 하는 말을 들어라.

20.

예술은 편형동물이다
Art Is A Flatworm

• • • 예술은 마치 편형동물처럼 놀라운 재생 능력을 가지고 있다. 어떤 사고나 요소를 이용해 작품을 갈기갈기 찢어 보라. 세로로, 가로로, 심지어 불규칙하게 찢어도 상관없다. 그러면 그 작품은 완전히 새로운 존재로 거듭난다. 심지어 279분의 1로 찢겨져도 마찬가지다. 각 조각은 새로운 형태를 이루며, 독립된 유기체로서 원본의 기억을 간직한다. 예술은 이렇게 스스로를 기억하는 것이다.

자기 자신을 해부해 보라. 어떤 재료나 몸짓, 색, 표면, 아이디어는 작품의 새로운 가지로 자랄 수 있다. 즉 당신이 의도한 내용 이상으로 의미가 있는 새로운 구조로 커지고 구체화된다. 이렇게 자르고, 다시 생각하고, 변경하는 작업은 살바도르 달리Salvador Dalí가 말한, 이른바 '해석의 착란'의 기원이다. 이것이 예술이 태초부터 우리와 함께 있었던 이유다. 예술은 불타는 가시덤불과 같다. 그것은 만드는 데 들어간 것보다 더 많은 에너지를 방출한다. 다른 말로 하자면 예술은 길고 인생은 짧다는 의미다.

영사기나 투사지, 혹은 다른 방법으로 복원한 이미지나 사진을 그려 보라. 가능한 한 원본에 가깝게 재현하려 노력하라.

그다음 같은 방식으로 같은 대상을 다시 그려 보되, 이번에는 50퍼센트를 창작하라. 그 50퍼센트에 약간이든, 많이든, 혹은 전적으로 즉흥적으로 요소를 추가하거나 반복하거나 변형해 보라.

마지막으로 이미지를 지우고 그 이미지를 기억에 의존해 다시 그려 보라. 기억에서 무언가를 새롭게 창조할 때, 자신을 작품 안에 투영시켜야 한다. 즉, 본 것과 보았다고 생각하는 것 사이의 관계를 탐색하며 이미지와 재료, 기억, 자신과 대화하며 작업해야 한다.

마지막 두 그림은? 그것이 바로 편형동물이다.

21.

머릿속의 가장 격렬한 목소리에
귀를 기울여라

Listen To The Wildest Voices In Your Head

• • •　　　　　　　　　내 머릿속에는 마치 아테네 학당과 같은 공간이 있
다. 살아 있는 이들과 세상을 떠난 라이벌, 친구들, 그리고 유명 인사들이 나에게
영향을 미친다. 그들은 내가 작업하는 것을 어깨너머로 지켜보며 조언과 제안을
해 준다. 그곳에는 심술궂은 이가 단 한 명도 없다.

음악도 내 작업에 자주 활용된다. '좋아, 베토벤처럼 강렬한 곡으로 시작해 보
자!'라고 생각하기도 한다. 때로는 바바라 크루거Barbara Kruger가 '이 문장은 좀 더
간결하고, 효과적이며, 서술적이고, 저돌적으로 써 봐!'라고 말해 주기도 한다. 가
끔은 레드 제플린Led Zeppelin이 '이 부분은 좀 더 스릴 있게 써 봐. 좀 기묘하고 엉
망으로, 과장되고 이상해 보이게 만들어 봐!'라며 끼어든다. 내가 본 시에나Siena의
그림들은 죄다 아름답게 만들고 에로틱한 시선에 빠지라고 요구한다. D. H. 로렌
스Lawrence는 탁자를 쾅 내리치며 요구하는가 하면 알렉산더 포프Alexander Pope는
내게 정신 차리라고 말하고, 위트만Whitman은 내 작품을 다른 것과 병합해 보라고
밀어붙인다. 또 멜빌Melville은 거창하게 해 보라고 하며, 프루스트Proust는 편집자가
줄여야 할 정도로 문장을 아주 길게 늘여 써 보라고 한다.

당신도 자신의 마음속 판테온에서 들리는 목소리에 귀 기울여 보라. 그 목소리
들을 이해하려 노력하라. 어려운 상황에 부닥쳤을 때 그 목소리들이 당신에게 도
움이 될 것이다.

〈워크 라이크 패이블(Work like Fable II, 1957)〉은 필립 거스턴(Philip Guston)을 추상표현주의 예술가(Abstract Expressionist, 보통은 AbEx guy라고 함)로 만들어 주었다.

그리고 〈라이딩 어라운드(Riding Around, 1969)〉라는 엄청난 작품으로 그는 필립 거스턴이 되었다.

22.

자신만의 목소리를 찾아라
그리고 그 목소리를 과장해 보라

Find Your Own Voice
Then Exaggerate It

• • •　　　　　　누군가 당신의 작품이 다른 사람의 작품과 비슷하다며 그만두라고 말한다면, 나는 아직 그만두지 말라고 하고 싶다. 다시 해 보라. 수백 번, 아니 수천 번 다시 해 보라. 그 후에 믿을 만한 예술가 친구에게 여전히 당신의 작품이 남의 작품과 비슷해 보이는지 물어보라. 친구가 그렇다고 하면 그때 다른 방법을 시도해 보라.

1960년대 필립 거스톤이 자신의 내면의 목소리를 따라 추상표현주의 작가라는 타이틀을 버리고 시가를 피우며 컨버터블 차를 몰고 KKK 후드티를 입은 투박하고 만화적인 인물을 그리기로 했을 때 그가 감수한 위험을 생각해 보라! 그는 이 때문에 거의 외면당했다. 그러나 그는 자신의 목소리를 따랐고, 이제 그의 그림들은 그 시대에서 가장 존경받는 예술 작품 중 일부가 되었다(그의 이야기는 예술가들이 자신의 창작물을 항상 통제할 수 없으며, 그 결과를 예측할 수도 없다는 사실을 보여 주는 사례이다.).

23.

작업실을 치워라

Clear The Studio

• • • 한계에 부딪히거나 혼란스러울 때, 혹은 진전이 없
다고 느낄 때면, 작업실을 치워 보라. 아니면 청소를 하거나, 쓰레기를 줍거나, 빗
자루로 바닥을 쓰는 것, 물건을 옮기는 것, 오래된 물건들을 새로운 더미로 만드는
것 등을 해 보자(내 아내는 이 마지막 방법에서 세계 챔피언이다. 이 방법이 그녀가 완벽
한 글을 쓰는 데 도움이 된다.). 이건 매일 할 수 있는 일이다. 이는 육체적인 활동이
며, 작업에 숨을 불어넣고, 당면한 일에 한 걸음 다가가는 방법이다. 어쩌면 쌓아
놓은 물건 속에서 새로운 아이디어를 불러일으키고, 새로운 성장으로 이어지는 무
언가를 발견할 수도 있다. 또한 괴테가 죽기 직전에 요구한 것처럼 '빛이 더 많이
드는' 공간을 만들 수 있을지도 모른다.

24.

헛된 날은 없다

There Are No Wasted Days

••• 예술가의 마음은 놀고 있다고 생각할 때에도 항상 활동하고 있다. 작업실에서조차 아무것도 하지 않는 것도 일종의 작업이 될 수 있다. 산책하거나, 여행하거나, 걱정하거나, 밤을 새우는 것 역시 작업의 일부가 될 수 있다. 이 모든 것들이 작업의 일부다. 아무런 성과가 없는 것처럼 보일 때조차 무엇인가는 일어나고 있다. 당신이 바로 당신의 방법이고, 당신의 삶은 작품의 일부다.

화가인 스탠리 휘트니Stanley Whitney는 '나쁜 날도 좋은 날이다, 왜냐하면 나쁜 날은 당신이 새로운 차원으로 나아가려고 시도하는 날이기 때문이다.'라고 말했다.

25.

싫어하는 것이 무엇인지
파악하라

Know What You Hate

• • •　　　　　　아마 당신 자신일 것이다.

편안한 느낌을 주는 작품을 만든 예술가 세 명의 이름을 적어 보라. 그 후, 각 예술가의 작품이 그렇게 느끼게 만든 세 가지 특징을 적어 보라. 이 목록을 자세히 읽고, 그 예술가들과 당신 사이에 공유되는 점이 있는지 생각해 보라. 깊이 생각하라. 불안해 보일 수 있지만, 그 특징들이 흥미로워 보이고, 당신에게 어떤 메시지를 전달하고 있음을 발견할 것이다. 때때로 나쁜 것들이 훌륭한 시작점이 될 수 있다.

26.

빌어먹을 일을 끝내라!

Finish The Damn Thing!

• • • 모든 사람은 시간을 좀 더 들이면 더 좋은 작품을
만들 수 있다고 생각한다. 미셸 오바마의 공식 초상화를 그린 에이미 셰럴드^{Amy}
^{Sherald}는 '지난 3년 동안 제가 한 모든 전시에서, 그림이 마르기도 전에 그대로 두
고 작업실을 떠났다.'라고 말했다. 당신 작품도 셰럴드의 작품만큼이나 중요할 것
이다. 하지만 결코 완벽해지지 않을 것이다. 완벽이란 건 없다. 그 어떤 것도 온전
할 순 없다. 아무리 수정해도 끝이 없다. 이 얼마나 애석한 일인가? 아마 지금 봐도
작품은 충분히 훌륭할 것이다. 당신은 다음 작품을 더 훌륭하게, 혹은 다르게, 혹
은 좀 더 당신답게 만들 것이다. 한평생 하나의 위대한 작업에 매달리겠다는 생각
은 하지 말라. 지금 무언가를 만들고, 배우고, 앞으로 나아가라. 그렇지 않으면 완
벽주의라는 큰 수렁에 허리까지 빠져 허우적거리게 될 것이다.

작업실에서 앤디 워홀, 헤르베 글로겐(Hervé Gloaguen) 사진, 1966

STEP 3

예술가처럼
생각하는 법을 배워라

Learn To Think Like An Artist

이 단계가 재미있는 부분이다

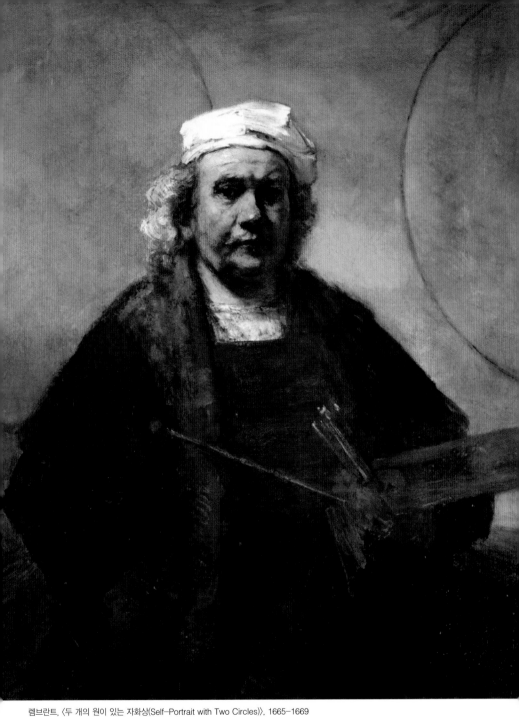

렘브란트, 〈두 개의 원이 있는 자화상(Self-Portrait with Two Circles)〉, 1665-1669

27.
모든 예술은 주관적이다
All Art Is Subjective

무슨 말일까? 사람들은 어떤 예술가가 훌륭하다며 입을 모으지만, 당신은 렘브란트의 그림을 보고서 '너무 갈색을 많이 썼어.'라고 생각할 수 있다. 그것도 괜찮다! 그렇다고 당신이 무지하다는 의미는 아니다(31. '세잔의 법칙' 부분을 읽어 보아라.).

주관적이라는 것은 무엇을 의미할까? 같은 내용이더라도 『햄릿Hamlet』을 모두 다르게 본다. 또한 햄릿을 다시 볼 때마다 다른 연극을 보는 것처럼 느끼기도 한다. 이는 대부분의 훌륭한 예술에 적용되는 이야기다. 항상 변화하고, 다시 볼 때마다 '전에 어떻게 이 부분을 놓쳤었지?'라고 생각할 것이다.

이는 우리를 예술의 가장 형이상학적인 영역으로 이끈다. 즉 예술은 변하지 않는 것이면서도 결코 같지 않다는 뜻이다. 다시 말해서, 경험할 때마다 즉흥적으로 당신에게 새로운 메시지를 보내는 시끄러운 유령poltergeists이 살고 있는 것처럼 보이는, 변하지 않는 개체다.

예술의 이런 특징은 당신의 작품에 어떤 영향을 미칠까? 아마도 이것만으로도 충분할 것이다. 이제, 어깨에서 짐을 내려놓고 초조해하며 왔다 갔다 하는 행동을 그만두어라. 작품은 스스로 계속 변화할 것이다.

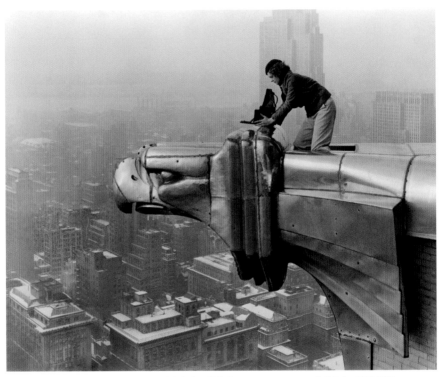

크라이슬러 빌딩에서 뉴욕시를 사진 찍고 있는 마가렛 버크-화이트(Margaret Bourke-White), 오스카 그라우브너(Oscar Graubner) 사진, 1935

28.

열심히 보고, 열린 마음으로 보라

Look Hard. Look Openly

• • • 열심히 보기는 단순히 오랫동안 보는 것이 아니라, 자신을 완전히 몰입시키는 것을 의미한다. 자신을 '보는 기계'로 만들어 보라. 언젠가 당신이 하늘을 단순히 보는 것이 아니라 파란색을 넘어서는 것, 또는 그와 다른 무언가를 인식하고 있음을 깨닫는 멋진 순간이 올 것이다.

열린 마음으로 보기는 새로운 시각적 관심의 원천에 접근할 수 있게 한다. 이러한 개방성을 연습하면 주변 세계가 더 크고 풍요롭게 느껴질 것이다. 열린 마음으로 보는 것은 당신에게 보고 있는 모든 것에 반응할 힘을 준다.

이런 방식으로 세상을 보면 절망에서 벗어날 수 있다. 게일린 거버는 9·11 이후 예술에서 더 이상 목적성을 찾을 수 없다고 느껴졌을 때 시카고 미술관에서 1960년대와 70년대의 반짝이는 플라스틱 가구를 보며 어떻게 활기를 되찾았는지 회상했다.

주의 깊게 보는 훈련을 하면, 당신의 취향과 시각의 신비가 더 분명해질 것이다. 에머슨이 '모든 것들이 헤엄쳐 다니고 반짝인다.'라고 한 말과 아델이 〈Rolling in the deep〉에서 말하고자 하는 것을 이해하게 될 것이다.

29.

예술가는 고양이이고, 예술은 개다

Artists Are Cats, Art Is A Dog

• • • 이 말이 우습게 들릴 수도 있지만, 개를 부르면 바로 달려온다. 개는 주인의 무릎에 머리를 기대고 침을 흘리며 꼬리를 흔들고, 산책하러 나가자고 조른다. 이것은 다른 종과의 놀라운 직접적 소통이다. 이제 고양이를 불러 보라. 고양이는 당신을 쳐다보고 몸을 약간 씰룩거리다가 소파로 가서 문지르거나 한 바퀴 돌고 다시 자리에 누울 것이다.

이 말은 어떤 의미일까? 고양이가 반응하는 방식은 예술가가 소통하는 방식과 아주 비슷하다. 고양이는 직접적 소통에 관심이 없다. 대신, 고양이는 당신과 자신 사이에 놓인 제3의 사물을 통해 당신과 소통한다. 예술가들도 고양이처럼 어느 정도 거리를 두고 추상적으로 소통한다. 그래서 예술가들은 자신들의 작품이 무엇을 의미하는지 질문받는 것을 꺼린다. 그들이 그린 그림이 풍경이든 인종 폭동에 관한 것이든, 그것은 단순히 그런 것들에 '관한' 것만은 아니다. 그것은 작품 자체, 사용된 재료와 방법, 예술가가 세상을 보는 방식을 포함하여 훨씬 더 많은 것을 의미한다.

예술 자체는 개와 조금 더 닮았다. 결코 조용하게 행동하지 않고, 엉망으로 만들고, 돈도 많이 들지만, 항상 우리에게 놀라움과 기쁨을 주는 존재이다.

30.

가능한 한 많이 보라
See As Much As You Can

* * * 평론가들은 한걸음 물러서서 본다. 전시회 전체를 보고, 개별 작품을 비교하며, 예술가의 이전 작품과 동료 예술가들의 작품과 비교해 발전했는지, 퇴보했는지, 반복적인지, 실패했는지를 판단한다.

반면 예술가들은 전혀 다른 방식으로 본다. 그들은 작품에 아주 가까이 다가가서 본다. 질감과 재료, 구성과 같은 모든 세부 사항을 면밀히 살핀다. 작품을 만져보고, 가장자리를 살피고, 모든 각도에서 대상을 관찰한다(미술관에서 예술가를 알아보는 방법이 있다. 그들은 마치 개가 다른 개의 냄새를 맡듯이 작품 표면에서 2~3센티미터 정도 가까이 얼굴을 들이대고 본다.).

예술가들은 무엇을 하는 것일까? 그들은 작품이 어떻게 만들어졌는지를 본다. 어떤 기법, 재료, 동작, 우연한 사고가 작용했는지를 살핀다. 예술가에게 그렇게 열심히 무엇을 보고 있는지 물으면, 그들은 항상 '여기 빛나는 부분이요.', '여기 울퉁불퉁한 데요.', '옆쪽의 스크래치요.', '고정시킨 방법이요.', '프린팅 기법이요.', '분홍색 스티로폼 뒤판이요.', '표면에 파리를 남겨놓는 방법이요.'라고 답한다.

이러한 사소한 부분들이 다른 사람의 작품에서는 더 중요하게 다가온다. 이것이 예술가들이 나쁜 작품에서도 좋은 작품만큼이나, 아니면 그보다도 더 많은 것을 배울 수 있다는 것을 아는 이유이다.

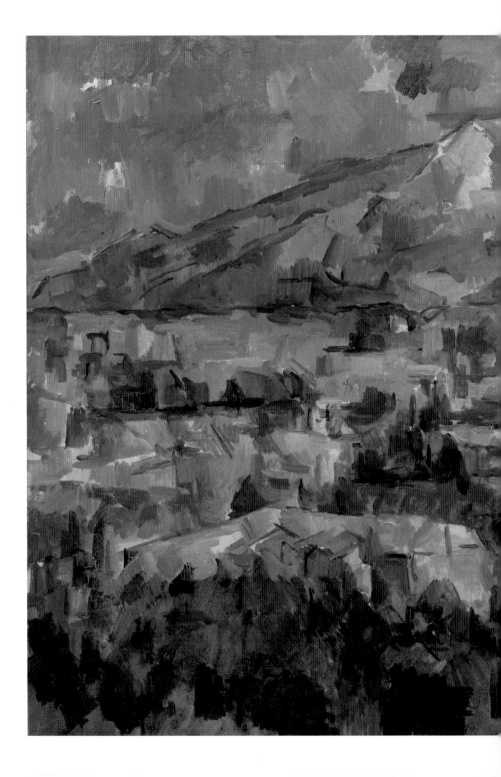

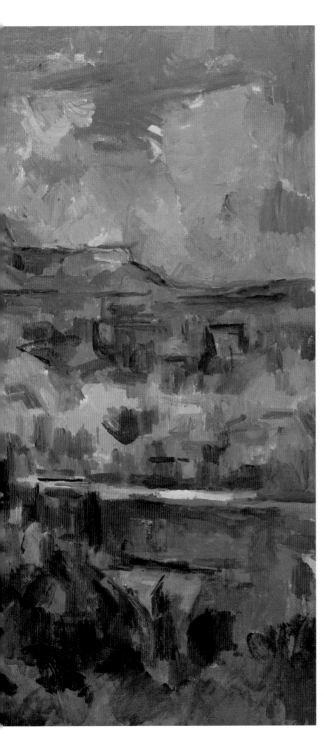

폴 세잔(Paul Cézanne),
〈생트 빅투와르 산(Mont Saint-Victoire)〉,
1902-1904

31.
세잔의 법칙
The Cézanne Rule

• • • 때때로 남들이 보는 것을 보는 데 몇 년이 걸릴 때가 있다. 수십 년 동안 나는 폴 세잔의 작품을 보며 '사과, 산, 목욕하는 사람들, 별로야.'라고만 생각했다. 하지만 공통적인 관점을 이해하는 것이 내 직업이기 때문에 결코 그를 내 머릿속에서 지우지 않았다. 나는 계속해서 세잔의 작품을 보러 갔다. 어느 날, 모든 것이 완전히 달라졌다. 한때 단조롭고 불균형해 보였던 것들이, 이제는 마치 고대 그리스 신전처럼 강력한 시각적 구조로 뭉쳐진, 세밀하게 조율된 평면과 미묘한 변화, 초점의 변화를 겪는 층, 바람에 흔들리는 밀밭처럼 눈앞에서 변화하는 패턴으로 보였다. 그 후로 모든 세잔의 작품은 나를 숨 막히게 만들었다. 이제는 왜 마티스가 신과 같다고 했고, 피카소가 우리 아버지 같다고 했는지 이해하게 되었다.

어떤 예술가들에게 계속 매료된다면, 그들의 이름을 목록에 적어 두고 계속 그들의 작품을 보러 가라. 상처받을 수 있겠지만 세상의 무게를 그린 렘브란트에서 시작해도 좋다. 혹은 촉각적으로 느껴지는 콘스타블Constable의 작품에서 시작할 수 있다. 한 명의 예술가를 이해하게 되면, 새로운 예술가로 넘어가라. 당신은 스스로를 보는 기계로 만들어야 한다.

32.
일관성을 갖지 말라
Be Inconsistent

• • •
　　　　　　　　　　　다양성, 유연성, 실험성, 다채로움… 이 모든 것들은 당신의 작품에서 필수적이다. 그렇다고 해서 당신이 만드는 모든 새로운 것이 이전 것과 완전히 달라야 한다는 의미는 아니다. 항상 달라야 한다고 생각한다면, 그것은 당신이 두려워하거나, 게으르거나, 과시적인 사람일 수 있다는 뜻이다(남성들은 주의해야 한다.). 일관성이 없는 것의 진정한 가치는 밀란 쿤데라가 말한 '갑작스러운 밀도'를 가져올 수 있다는 점이다. 이는 작품에서 어떤 특이한 것이나 변화가 나타나 당신에게 새로운 방향을 열어 주는 순간이다.

　　변화는 작품에 숨결을 불어 넣고, 독재에서 벗어나게 하며, 낯선 것에서 매력을 발견하게 한다. 하고 싶은 것이라면 무엇이든 시도해 보라. 다른 크기, 도구, 재료, 주제, 무엇이든. 당신은 '제품'을 만드는 것이 아니다. 평소 방향에서 멀리 벗어날까 두려워하지 말라. 그것은 당신 내면의 야생 동물이 먹이를 찾는 것이다.

　　이렇게 하면 당신은 새로운 의미 체계, 새로운 조합과 예상치 못한 연합을 발전시킬 수 있다. 이것이 당신이 새장에 갇히지 않는 방법이다.

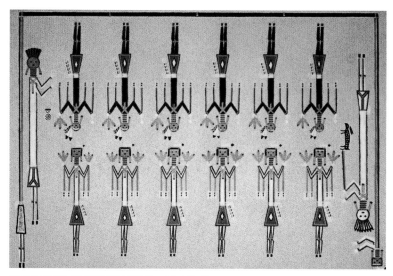

신들에게 기도하는 데 사용되었던 나바호(Navajo) 모래 그림

추수 시기에 풍요로움을 바라던 인도의 콜람(kolam) 그림

33.

예술은 동사다
Art Is A Verb

• • •　　　　　　　　지난 200여 년간 예술 작품은 깨끗하고 하얗고 조명이 잘 갖춰진 미술관이나 박물관에서나 접할 수 있는 것으로 여겨졌다. 그것은 마치 수동적인 것처럼 보이게 만들어졌으며, 지나가는 관광 명소 앞에서 사진을 찍는 것으로 여겨졌다.

그러나 대부분의 역사를 통틀어 볼 때, 예술은 능동적이었다. 즉, 우리에게 무언가를 하거나 무언가를 일으키는 것이었다. 전 세계 교회에 있는 성유물들은 치유를 위한 것으로 여겨진다(그리스도의 성스러운 포피가 담겨 있다고 알려진 성유물함도 많다.). 예술은 전쟁에서 방패로 사용되기도 하고, 주술을 부리는 데 사용되거나 임신을 돕거나 방지하는 데 사용되기도 했다. 나바호족은 역사적으로 거대하고 아름답고 복잡하게 만들어진 모래 그림을 그려 신들에게 도움을 구한 뒤에 바람에 날려 보냈다. 고대 이집트인들은 석관에 눈을 그렸는데, 이는 우리가 보기 위함이 아니라 매장된 사람이 밖을 볼 수 있도록 하기 위한 것이었다. 무덤 안의 그림들은 사후의 존재들만이 볼 수 있도록 만들어졌다.

가장 기본적인 단계에서도, 예술은 우리 모두에게 영향을 미친다. 예술은 방 건너편에 있는 당신을 바라보며 말한다.

"이리 와 봐. 내가 당신의 삶을 바꿀 수 있어!"

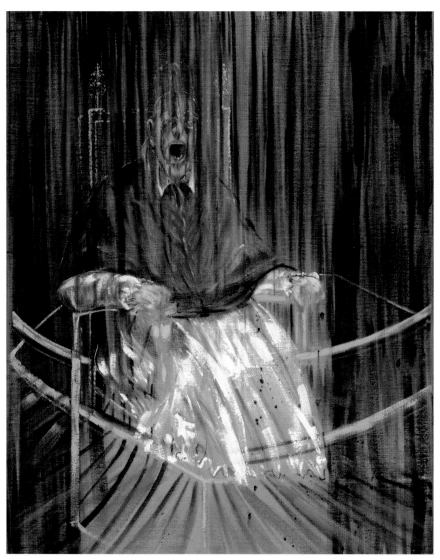

벨라스케스(Velázquez)의 교황 이노첸시오(Innocent) 10세(1953)의 초상화를 본 후 프란시스 베이컨(Francis Bacon)은 교황을 연구 주제로 삼았다. 내용은 훨씬 더 복잡하다.

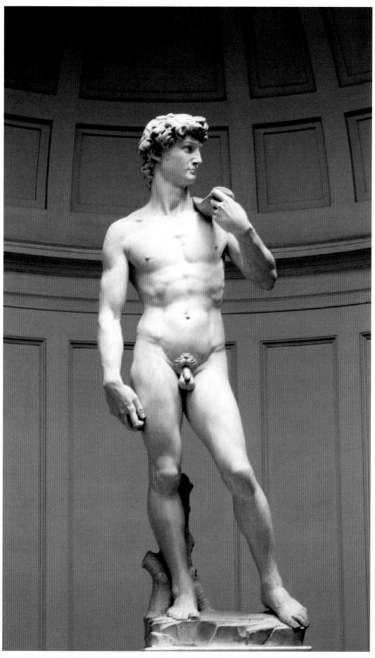

미켈란젤로(Michelangelo)의 작품인 다비드(David)상(1501-1504)의 주제는 젊은 남성이다.
작품의 내용은 아름다움이다.

34.

주제와 내용의 차이를 배워라
Learn The Difference Between Subject Matter And Content

● ● ● 벨라스케스가 그린 교황 이노첸시오 10세의 초상화
를 바탕으로 프란시스 베이컨이 1953년에 한 연구의 주제는 투명한 박스에 앉아
있는 교황이다. 그게 전부다.

하지만 그 내용은 작품에 힘을 주며 우리를 끌어당기고 안으로 끌고 들어가는
어두운 요소다. 베이컨의 작품에는 권위에 대한 분노, 종교 비판, 밀실 공포증, 히스
테리, 문명의 광기, 영국의 동성애에 대한 엄격한 태도에 대한 저항, 사랑의 필요성,
혐오와 아름다움의 힘, 그리고 순수한 시각적 힘이 포함되어 있다. 또한, 베이컨은
과도하게 나아가고, 그림으로 자랑하며, 그의 절망과 황홀을 묘사하려는 의지를 담
았다(나는 베이컨의 광팬은 아니지만 이런 점들을 인정한다.).

미켈란젤로의 다비드상의 주제는 투석기를 든 서 있는 젊은 남성이다. 그 내용
은 아마도 우아함과 아름다움일 것이다. (그는 겨우 17세였다.) 깊은 생각, 신체적 자
각, 영원함, 변화와 변함없음의 미묘함, 남성적 아름다움과 완벽, 취약함, 용기, 사
유를 포함할 것이다.

예술 작품을 볼 때, 우선 주제를 파악하고 잠시 멈춰라. 그 후 작품을 다시 살펴
보며 어떤 욕구가 표현되거나 숨겨져 있는지, 내러티브 뒤에 무엇이 있는지를 찾아
보라. 예술 작품은 재료, 개인적, 공적, 미적 아이디어가 풍부하게 모여 있는 강어
귀와 같다. 그 물이 강둑을 지나 당신에게 도달하게 놓아두어라.

어렵게 접근해 보자. 1950년대부터 2019년에 사망할 때까지 백색화를 그렸던 로버트 라이만Robert Ryman의 그림들을 살펴보라. 라이만의 아이디어가 무엇인지, 그와 그의 그림 표면, 내적 크기(붓놀림의 크기), 색과의 관계는 어떤지 의문을 가져 보라. 라이만에게 흰색은 무엇을 의미할까? 눈? 녹은 눈? 인종에 관한 것? 철학적인 것? 그의 작품들의 날짜를 확인해 보라. 왜 그 시기에 그 그림을 그렸을까? 당시 그렸던 그림들과 비슷한 점은 무엇인가?(힌트: 없다.) 어떻게 다른가?(맥락이 매우 중요하다.) 벽에 어떻게 걸리게 될까? 스트레처나 표면은 두껍거나 얇거나, 아니면 벽과 같은 것일까? 그의 작품이 엘즈워스 켈리Ellsworth Kelly, 바넷 뉴먼Barnett Newman, 아그네스 마틴Agnes Martin, 애드 라인하르트Ad Reinhardt의 단색에 가까운 작품들과 어떻게 비슷하거나 다른가? 표면은 감각적인가, 지적인가? 지저분한가 아니면 정돈되어 있는가? 순수한가 불순한지 아니면 그 사이 어딘가인가? 어느 부분이 다른 부분보다 더 중요한가? 작가는 기술과 기량에 대해 어떻게 생각하는가? '무엇을 그릴 것인가?'와 '어떻게 그릴 것인가?', 이 두 질문 중 무엇이 더 중요한가? 작가는 그림 그리기를 좋아한다고 생각하는가 아니면 반항적인 마음으로 그렸다고 보는가? 왜 그의 작품이 미술관에 걸려야 하는가? 왜 걸리지 않아야 하는가? 그의 작품을 소장하고 싶은가? 그 이유는 무엇인가?

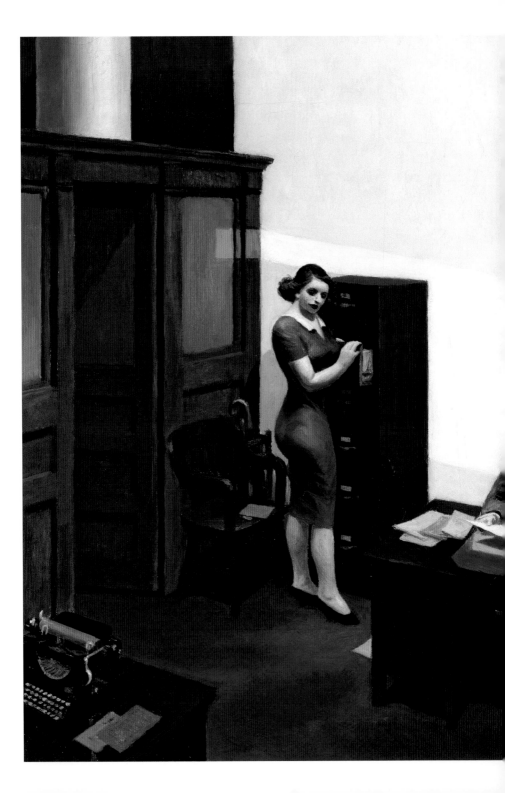

에드워드 호퍼(Edward Hopper),
〈밤의 사무실(Office at Night)〉, 1940

35.
약점에서 강점을 끌어내라
Make Strength Out Of Weakness

• • • 마티스는 거의 발을 그리지 않았다. 그렇더라도 그 것들은 못생긴 물갈퀴나 발 같았다. 그는 대부분 손을 숨기거나 프레임 밖으로 넘어가게 했다. 그는 약점을 과장하여 자신의 부족함을 캔버스에 옮겼다. 이것을 알게 되면 그의 작품에서 이러한 요소들이 어떻게 나타나는지 볼 수 있다.

마티스처럼 되어라. 어색하게 그린다면 그것을 자신의 것으로 만들어라.

어색함은 감정과 형식적 지능의 추진력이 될 수 있다. 에드워드 호퍼의 인물이 보여 주는 둔탁한 단단함을 보라. 그는 때때로 사물을 과하게 처리하고, 남성을 상자처럼, 여성을 외설적으로 그렸으며, 여성의 유두나 다른 미묘한 부분을 그리기 위해 종종 원근법을 무시했다. 호퍼의 내면에서 벌어지는 전쟁이 그의 그림 표면에서 드러난다. 마스던 하틀리Marsden Hartley의 초월적인 열망과 서툰 어색함도 보라. 고야도 어색할 수 있다. 당신도 그렇게 될 수 있다.

키스 해링이 되어 보아라.
한 번 앉은 자리에서 무언가를 만들어 보라.

한 번 앉는다는 것은 얼마 정도의 시간이 걸려야 할까? 20분은 넘고 세 시간은 안 되는
시간이다.

36.

당신만의 죄책감을 동반한 즐거움을 가져라
Own Your Guilty Pleasures

• • •　　　　　　예술계에서 무시되거나 경시되는 작품에 몰두할 때 낮과 밤은 길어질 수 있다. 부끄럽더라도 자신의 취향을 유지하라. 취향의 어두운 면은 당신의 예술을 몰고 가는 비밀스러운 동력이 될 수 있다. 그것은 1960년대 사이키델릭 포스터일 수도 있고, 만화, 상업 사진, 오래된 물건, 인형, 타로 카드, 포르노, 리얼리티 프로그램, 로맨스 소설 등일 수 있다. 이것들은 조상 숭배의 형태이며, 다른 이들의 경건함을 위해 절대로 그것들을 포기해서는 안 된다.

키치, 과잉, 감상적인 것들도 제한이 있긴 하지만 연구할 가치가 있는 흥미로운 것들이다. 나는 노먼 록웰Norman Rockwell에 빠져 있었고, 그의 예술이 정확히 무엇을 느껴야 하는지 알려 주는 방식에 매료되었다. 나는 M.C. 에셔Escher의 끝없는 계단이나 조반니 볼디니Giovanni Boldini의 상류층 초상화에 있는 우스꽝스러운 장식들에 감탄했다. 몇 년 전, 조지 W. 부시의 정성스러우면서도 매력적으로 공허한 작품을 칭찬하다가 예술계에서 거의 쫓겨날 뻔했다.

이런 예술가들만 좋아한다면, 당신은 아직 자신이 사랑하는 것에 대해 충분히 두려워하지 않는 것이다. 하지만 위대한 예술가들과 함께 이런 예술가들을 좋아한다면, 그냥 그렇게 즐겨도 좋다. 하지만 왜 그런지는 생각해 보라.

37.
미래가 아닌
현재를 위한 예술을 하라
Make Art For Now, Not The Future

● ● ● 나는 글을 쓰려고 책상 앞에 앉을 때마다 현재와 독
자인 당신을 위해 글을 쓴다. 내 작품이 오래 남기를 바라지만, 그것이 내 글을 쓰
는 주된 목적은 아니다. 나는 내 글이 대화의 주제가 되고, 계속 변화하는 현재에
존재하기를 바란다. 그래서 매주 글을 쓴다. 아내 로버타는 '매주 글을 쓰는 것은
무대에서 공연하는 것과 같다.'라고 말한다. 우리는 열정을 가지고 글을 쓰고 바로
출판한다. 그런 즉시성이 중요하며, 에너지를 주고, 자극제가 되며, 우리를 겸손하
게 만든다.

　모든 예술이 르네상스 시대의 그림이나 반 고흐, 에바 헤세Eva Hesse, 바스키아
Basquiat처럼 되어야 한다고 생각한다면 다시 생각해 보라. 인간은 변화를 갈망한
다. 우주는 확장되고 있으며, 우리와 예술도 마찬가지다. 이는 예술이 더 좋아지거
나 나빠진다는 의미가 아니라, 모든 예술이 한때 현대미술이었으며 그 시대의 대
화 주제였다는 것을 의미한다. 당신의 작품도 그렇다.

　당신이 하는 모든 선택(매체, 과정, 색, 형태, 이미지 등)은 그리움이 아닌 본능적인
현재를 위해 있어야 한다. 당신은 현대를 살아가는 예술가다. 그런 개인적이고 구
체적인 절박함이 모든 성공적인 예술 작품의 연료가 된다.

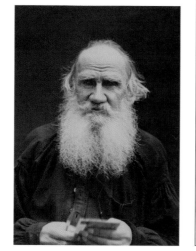

АННА КАРЕНИНА

РОМАНЪ

ГРАФА

Л. Н. ТОЛСТАГО

ВЪ ВОСЬМИ ЧАСТЯХЪ

ТОМЪ ПЕРВЫЙ

МОСКВА.
ТИПОГРАФІЯ Т. РИСЪ, У ЯУЗСКОЙ Ч., ДОМЪ МЕДЫНЦЕВОЙ.
1878.

레오 톨스토이(Leo Tolstoy)와 〈안나 카레니나(Anna Karenina)〉 1권의 표지. 발행 1878년

38.

우연은 상상력이 주는 행운이다

Chance Is The Lucky Bounce Of The Imagination

• • • 브루스 나우먼Bruce Nauman은 '주목해, 이 자식들아!'
라고 말했다. 당신도 그래야 한다. 작업에서 다음에 무엇을 해야 할지 확신이 서지
않을 때, 잠시 초점을 옮겨 주변에서 우연히 들리는 노래, 소리, 풍경, 단어, 새로운
이야기, 이미지, 책에 주목하라. 이것들을 활용해 보라! 당신이 하는 작업과 예상
치 못한 방식으로 그것들을 결합해 보라. 이런 것들을 사용하면 우연에 목적을 부
여하고, 우연의 흐름을 변화시킬 수 있다. 1872년, 연애에 실패한 안나 스테파노브
나 피로고바라는 여성이 러시아의 야센키Yasenki 역에서 화물 열차에 몸을 던졌다.
그 역은 레오 톨스토이의 지역 정거장이었다. 다음 날, 톨스토이는 부검에 참석하
기 위해 역에 갔다. 5년 후, 그는 『안나 카레니나Anna Karenina』를 썼다.

 우연은 창조성의 눈부신 북극광aurora borealis이다. 작품이라는 하늘을 휩쓸고 지
나가는 순간적인 깜빡임으로, 작품을 더 풍부하고, 이상하고, 더 좋게 만들 수 있
는 흔적을 남긴다.

알마 토마스(Alma Thomas), 〈붉은 장미 칸타타(Red Rose Cantata)〉, 1973, 아프리카계 미국인인 토마스는 은퇴하기 전까지 35년을 미술 교사로 일했고, 70세가 되어서야 성공적인 예술가로 경력을 쌓았다.

STEP 4

예술계로 들어가라

Enter The Art World

아수라장으로 들어가는 길

난방을 하지 않은 작업실에서, 앨리스 닐(Alice Neel), 프레드 맥다라(Fred McDarrah) 사진, 1979

39.
용기를 가져라
Have Courage

• • •

용기는 측정할 수 없다. 우리 각자는 살아가면서 다른 사람들이 보지 못할 수도 있는 진정한 용기와 희생이 필요한 일들을 한다. 다른 사람들이 인식하지 못할 때도 우리는 두려움, 의심, 악과 용감히 맞서 싸운다. 모든 훌륭한 예술 작품 속에는 용기가 담겨 있다.

당신의 작품에도 용기를 담아라. 당신의 신념을 작품에 담고, 그 신념이 냉소를 물리치고 앞으로 나아갈 길을 열도록 하라. 작품을 공개하고, 다른 사람들에게 조언을 구하고, 멘토를 찾고, 학교나 갤러리에 제출하고, 보조금이나 레지던시를 신청하는 일 모두 상당한 신념이 필요하다. 아무도 그러한 일을 하지 않았을 때, 앨리스 닐이 할렘의 자신의 아파트에서 거친 초상화를 그리기 위해 무엇을 했는지, 1950년대 추상화의 대세에 맞서 알렉스 카츠가 커다란 평면 인물화를 그리기 위해 무엇을 했는지, 사이 톰블리가 자신의 예술 세계를 표현하고 불규칙한 낙서들을 사용하기 위해 무엇을 했는지 생각해 보라. 그들의 신념을 생각해 보라, 그들의 예술이 직관적 논리를 따르도록 한 그들의 신념을.

용기는 창조성이라는 천사의 팔에 당신을 안겨 줄 절박한 모험이다.

40.

하나의 매체로
자신을 제한하지 말라

Don't Define Yourself By A Single Medium

• • • 당신의 잠재력을 제한하지 말라. 단지 한 분야의 창작자로 자신을 제한하지 않도록 하라. 창작자의 범주로는 도예가, 판화가, 수채화가, 매듭공예가, 풍경화가, 돌 조각가, 강철 조각가, 제지업자, 유리공예가, 스케치 아티스트, 에칭 아티스트, 그라피티 아티스트, 실크스크린 아티스트, 콜라주 아티스트, 환경예술가, 디지털 혹은 혼합미디어 아티스트 등을 꼽을 수 있다. 당신은 예술가이다. 예술계는 종종 매체별로 자신을 정의하는 예술가들을 경시해 왔다. 하지만 좋은 소식이 있다. 우리는 매체에 구애받지 않는 많은 예술가가 살고 있는 시대에 살고 있다. 이들은 멀티미디어 아티스트 혹은 전체 미디어 아티스트라고 하거나, 그냥 '예술가'라고 말하고, 남들이 알아서 이해하게 둔다.

나는 로버트 라우센버그Robert Rauschenberg가 그의 콤바인 아상블라주를 '회화나 조각'이 아니라 '시'라고 설명하는 것을 들었다. 당신도 재료의 시인이다.

41.
아니, 대학원에 갈 필요 없다
No, You Don't Need Graduate School

• • • 　　　　　　　대학원에 가는 것도 좋은 생각이 될 수 있다. 대학원은 실제 세상에 뛰어들기 전에 2년간 시간을 준다. 대학원 프로그램들은 동료들과 교류하고 새로운 언어를 배우며, 교수님이 퇴근한 뒤에도 서로에게서 배울 수 있는 훌륭한 온실 같은 환경이다. 여기서 발전할 수 있는 관계가 있을 것이다.

그러나 대학원에 가는 것은 위험한 생각일 수도 있다. 부모님이 학비를 지원해주지 않거나, 자금이 충분하지 않다면, 대부분의 대학원은 너무나 비싸게 느껴질 것이다. 정말 비싸다! 나는 많은 유명한 학교에서 강의를 했지만, 경험상 그 학교들도 그렇게 특별한 것은 없었다. 그들은 소위 유명하지 않은 학교들과 별 차이가 없었다. 하지만 유명한 학교에 다니는 학생들은 졸업 후 18개월간의 준비 기간을 얻는다. 하지만 그 기간이 지나고 나면 오직 빚만 남는다.

대학원에 가고 싶다면, 학비 대비 좋은 학교를 선택하고 열심히 공부하라. 그곳에서 얻을 수 있는 모든 것을 얻어라. 진짜 세상이 바로 앞에서 기다리고 있기 때문이다.

대학원이 선택지에 없다면 그것 때문에 너무 걱정하지 마라. 세상을 당신의 학습 계획서로 삼아라. 세상에는 무한한 선택지가 있고, 그 비용은 적당하다.

장 미쉘 바스키아(Jean-Michel Basquiat)와 프란체스코 클레멘테(Francesco Clemente), 키스 해링의 팝샵 런칭 파티에서, 패트릭 맥멀란(Patrick McMullan) 사진. 1986

42.

흡혈귀가 되어 마녀 집회를 열어라

Be A Vampire; Form A Coven

• • •　　　　　　　　　당신이 아무리 내성적이거나 수줍음이 많더라도, 비슷한 나이대의 다른 예술가들과 가능한 한 오랜 시간을 보내려고 노력해야 한다. 예술가들은 살아남기 위해 자신과 비슷한 사람들과 교류해야 한다. 당신이 작은 마을이나 숲속에 살더라도, 다른 예술가들과 교류하기 위해 할 수 있는 모든 것을 해야 한다. 그들과 함께 시간을 보내면서 불안, 고립, 허세, 오만으로부터 보호받을 수 있는 사랑과 용서의 네트워크를 형성할 것이다. 이들과 늦은 시각까지 시간을 보내며 배우고, 위로받고, 싸우고, 사랑하게 될 것이다. 이들은 고통 속에서도 계속 작업할 수 있는 힘을 줄 것이다. 이렇게 당신은 세상과 예술을 변화시킬 것이다.

당신의 집단이나 집회에서는 어떤 상황에서든 서로를 보호해야 한다. 인식하지 못할 수도 있지만, 당신들은 서로를 필요로 한다. 최소한 지금은 그렇다. 가장 중요한 것은, 항상 당신의 집단에서 가장 약한 예술가를 보호하는 것이다. 결국 당신의 집단에는 당신을 보호해야 한다고 생각하는 사람이 있을 수 있다.

43.

가난해질 수 있다는
사실을 받아들여라

Accept That You'll Likely Be Poor

• • • 예술계가 화려한 술잔치나 기록적인 경매 가격, 특유의 생활 방식, 탐욕스러움 등으로 가득 찬 것처럼 보일지 모르지만, 자신의 작품으로 부자가 되는 예술가는 상위 백만 분의 일뿐이다. 무시당하고 인정받지 못하고 제대로 보수를 받지 못한다고 느낄 수 있다. 그런 상황을 피할 수는 없다. 가난은 힘들고, 95퍼센트 정도의 예술가들이 겨우 입에 풀칠하며 살아간다. 하지만 내가 만난 예술가들 중에 관계를 유지하는 예술가들은 민첩함과 젊음을 유지하고, 활기가 있으며, 작품을 업그레이드하고, 자신과 자신의 그런 상황을 볼 수 있을 만큼 운이 좋은 주변 사람들을 풍요롭게 만든다.

우리는 모두 힘들게 살아가지만, 예술은 이러한 어려움 속에서도 우리를 지탱해 준다. 예술은 계층과 사회 불평등에 대한 명확한 시각을 제공한다. 나는 작가로서, 삶의 대부분을 빈곤하게 보냈다. 하지만 나는 내가 선택한 삶을 결코 후회하지 않았고, 예술 속에서 행복을 느꼈다. 나는 삶이 아무리 어렵더라도 예술가가 된 것을 후회하는 사람을 본 적이 없다. 그래서 이자크 디네센Isak Dinesen은 『바베트의 만찬Babette's Feast』에서 '위대한 예술가는 결코 가난하지 않다.'라고 쓴 것이다.

44.
성공을 정의하라
Define Success

• • • 하지만 주의하라. 예술가들은 종종 성공을 돈이나 행복, 자유, '내가 하고 싶은 일을 하는 것', 작품이 알려지는 것, 지역 사회를 돕는 것으로 정의하려 한다.

하지만 당신이 부자와 결혼해 돈이 많다면 그것만으로 만족할 수 있을까? 명예도 지역사회도 지속적으로 할 수 있는 작업도 없다면 만족할 수 있을까? 패스트푸드 체인점을 소유하고 있다면 만족할 수 있을까(서브웨이는 큰 샌드위치를 많이 팔고 있지만, 그렇다고 그들이 영웅인 것은 아니다.)?

그렇다면 당신은 '행복'이 무엇이라고 생각하는가? 바보 같은 소리는 하지 말라! 성공한 사람 중 다수가 불행하다. 그리고 행복한 사람 중 다수는 성공하지 못했다. 나는 '성공'했지만, 많은 시간을 혼란스럽고 두렵고 불안정하고 엉망으로 보낸다(하지만 항상 감사한다. 늘). 거참, 운도 없다! 성공과 행복은 서로 반대 방향의 선로에 있다.

진실을 알고 싶은가? 성공에 대한 최고의 정의는 시간, 즉 당신의 일을 할 시간이다.

돈이 없다면 어떻게 시간을 낼 수 있을까? 오랫동안 일해야 할 것이다. 그것 때문에 우울해질 수 있고, 분개할 수 있고(나는 그렇다.), 좌절할 수 있고(나는 그렇다.), 부러워할 수 있다(바로 나다.). 삶이란 원래 그런 것이다. 당신은 월요일부터 이미 금요일을 생각할 것이다. 하지만 당신은 엉큼하고 수단이 좋은 예술가다! 곧 일주

일에 네 시간만 일하는 법을 터득하게 될 것이다. 그리고 덜 우울해지고 더 희망적이게 될 것이다. 주말이 지나면 슬퍼지겠지만, 작업할 수 있는 즐거운 주말을 생각하면 기분이 나아질 것이다. 작업은 당신에게 삶과 죽음의 문제이기 때문에 오래지 않아 일주일에 세 번만 일하는 방식을 터득할 것이다. 미술관이나 예술가를 위해서나 박물관에서 일을 할 수 있다. 누군가를 가르치거나 예술 작품을 다루는 사람이나 회계 담당자, 편집자로 일할 수도 있다. 일주일에 사흘만 일한다는 것은 나흘 동안 작업을 할 수 있다는 의미다.

어떻게 생각하는가? 당신은 성공의 첫 번째 요건인 시간을 충족시켰다. 이제 다시 작업을 시작하자. 아니면 꿈을 포기하고 물러나라. 문은 저쪽에 있다.

45.

예술과 치료
Art And Therapy

• • • 우리는 모두 상처를 입는다. 누군가는 더 많이 상처
받고 누군가는 충격적일 정도로 큰 상처를 받는다. 내 어머니는 내가 열 살 때 창
문에서 뛰어내려 자살했다. 장례식도 없었고, 그 후 가족 중에 어머니에 대해 이야
기하는 사람도 없었다. 아무도 나에게 어머니가 자살했다고 말하지 않았지만, 자
라면서 다른 사람들의 대화를 통해 어머니가 자살했다는 사실을 알게 되었다. 그

후 나에게는 안테나가 생겼다. 시카고 교외 지역의 모든 사람은 나를 다르게 대했
다. 새어머니는 허리띠로 나를 때렸다. 두 명의 새로운 형제가 생겼는데, 그중 한
명은 나와 나이가 같았다. 나는 쌍둥이가 되었다. 다시는 학교 공부를 하지 않았
다. 꼴찌로 학교를 졸업한 날 밤 집을 나왔다. 나는 이것을 트라우마라고 생각하지
않는다. 그저 내 삶일 뿐이다. 우리 중 누구라도 겪을 수 있는 경이로운 일이다.

치료는 어떤가? 치료는 예술가에게 좋다. 태극권이나 타로, 패션, 산책, 종교, 마
사지, 춤도 좋다. 개인적인 사정이 어떻든 간에 마음을 편안하게 해 주고 통찰력을
주고 작업할 수 있게 해 주는 무언가를 찾아라. 이는 다른 모습으로 가장한 영혼의
안내자다. 열심히 일하고 스스로 솔직해지려고 노력하면 예술은 당신이 알아야 할
모든 것을 알려 줄 것이다.

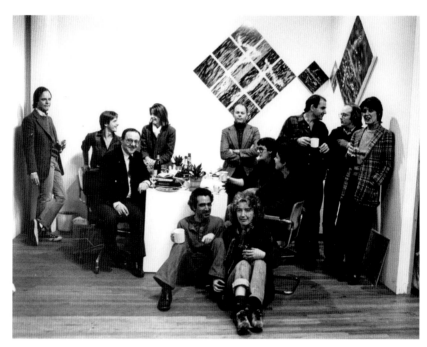

뉴욕 파울라 쿠퍼 갤러리(Paula Cooper Gallery)에서 갤러리 디렉터인 더글러스 백스터(Douglas Baxter)의 생일을 축하하기 위한 모임. 왼쪽부터 줄리안 레스브리지(Julian Lethbridge), 백스터(Baxter), 맥스 고든(Max Gordon), 줄리 그래이엄(Julie Graham), 피터 캠퍼스(Peter Campus), 엘리자베스 머레이(Elizabeth Murray), 마크 랭카스터(Mark Lancaster), 엘리 그리핀 잭(Ellie Griffin Jack), 제니퍼 바틀렛(Jennifer Bartlett)(그녀의 작품이 벽에 걸려 있다), 조엘 샤피로(Joel Shapiro), 마이클 허슨(Michael Hurson), 그리고 쿠퍼(Cooper), 1980

46.

경력을 쌓는 데는
몇 명만 있으면 충분하다

It Takes Only A Few People To Make A Career

. . . 정확히 몇 명일까? 세어 보자.

중개인? 한 명이면 된다. 당신을 믿고 감정적으로 당신을 지원해 주며, 밀리지 않고 돈을 지불해 주고, 감정싸움을 지나치게 많이 하지 않는 사람이면 된다. 작품이 형편없는지 아니면 훌륭한지를 솔직하게 말해 줄 수 있고, 당신 작품을 가능한 한 많은 사람에게 이야기하고 다녀서 당신이 돈을 벌게 도와주는 사람이면 된다. 이런 중개인이 반드시 뉴욕에 있을 필요는 없다.

수집가? 가끔 당신 작품을 사 주고, 당신이 무슨 일을 하고 있는지 이해하며, 좋은 시기와 힘든 시기를 겪을 준비가 되어 있고, '이렇게 만들어 봐요.'라고 말하지 않는 수집가 대여섯 명이 필요하다. 여섯 명의 수집가는 각각 다른 여섯 명의 수집가에게 당신 작품에 대해 이야기할 것이다. 물론 그렇지 않을 수도 있다. 작품을 만드는 데 충분한 시간을 들이면서 돈은 충분히 벌 수 있으려면 여섯 명의 수집가만 있으면 충분하다.

평론가? 당신이 하는 일을 이해하는 것처럼 보이는 두세 명 정도의 평론가가 있으면 좋을 것이다. 그들이 나처럼 나이 많은 영감이 아니라 당신 또래라면 더욱 좋을 것이다.

큐레이터? 가끔씩 당신 작품을 전시에 끼워 넣어 주는 당신 또래나 좀 더 나이 많은 큐레이터 한두 명 정도면 좋을 것이다.

이 정도면 된다! 열두 명이다. 당신의 형편없는 작품으로 열두 명의 멍청한 사람

들은 속일 수 있을 것이다! 한두 번 그런 경우를 보았다! 지금은 고인이 된 어메리칸 파인 아트American Fine Arts의 갤러리스트 콜린 드 랜드Colin de Land와 피처 갤러리Feature Gallery의 허드슨은 그들만 알고 다른 곳에서는 전시한 적이 없는 예술가들의 작품을 종종 전시했다.

조건이 하나 있다. 아무리 어려워도 당신 스스로 그렇게 되려고 노력해야 한다. 자기 자신을 드러내 보이고, 여기저기에 지원하고, 맞지 않는 자리에 왔다는 생각이 들어도 오프닝 쇼에 가서 서 있어야 한다(비밀은 오프닝 쇼에 가는 80퍼센트 정도가 다 그렇게 하고 있다는 것이다. 그곳에서 다른 흥미로운 예술가들을 만나고 위로를 표하고 작품에 대한 생각을 나눈다.). 그곳에서 서성거리고 있는 사람들에게 말을 걸어 보라! 갤러리와 큐레이터, 수집가, 예술가, 평론가들은 대부분 예술가를 통해 다른 예술가들에 대해 알게 된다. 갤러리가 무엇을 보여 주는지 주목하라. 어떤 작품이 당신 작품과 비슷한지 파악하라. 큰 갤러리들은 생각하지 말아라. 당신 작품에 기회가 있다고 보는 장소나 사람을 찾아라. 처음부터 가격을 높이 부르지는 말아야 한다. 그러면 당신에게 기회가 있다고 생각하는 사람을 찾기가 더 어려워진다(제프 쿤스Jeff Koons는 초기 작품을 위작보다 낮은 가격으로 불렀다.).

이제 이야기할 부분은 듣기 좋은 말은 아니다. 가끔 다른 사람보다 더 좋은 연줄이 있는 사람들이 있다. 그들은 열두 명의 지원자를 더 빨리 찾는다. 예술계는 이런 특권을 가진 사람들로 가득하다. 공정하거나 공평하지 않다. 특히 마흔이 넘은 예술가에게는 물론이고 여성이나 유색 인종 예술가들에게는 더욱 그렇다. 그런 예술가들 앞에는 고된 길이 기다리고 있다. 그런 상황을 우리가 모두 바꿔야 한다.

47.

작품에 관한 글을 쓰는 법을 배워라
Learn To Write About Your Work

* * *

작가 노트를 쓸 때는 간결하고 단조롭게 써라.

작가 노트를 쓰는 일을 큰일로 만들지 말라. 이미 어떻게 써야 할지 당신은 알고 있다! 당신은 평생 무언가를(그게 포스트잇에 쓴 메모라도) 써 왔다. 전문적인 예술 용어나 위선적인 말은 쓰지 말아야 한다. 자신의 목소리로 말하듯이 써라. 작가 노트는 정확하고, 분명하며, 간단명료하게 써야 한다. '자연'이나 '문화' 같은 커다란 추상적 개념에 갇히는 실수를 범하지 말라. '조사하다'나 '재개념화하다', '상품 문화', '역공간', '촉각' 같은 단어들은 피하라. 오래된 포스트모더니즘의 수사들을 다시 쓰는 것처럼 보이고 싶지는 않을 것이다(그런 용어들은 대부분 최근 예술계에서 가치를 잃었고 당신의 실제 예술 목표와도 관련이 없다.).

한편, 보는 이들에게 '이 작품이 무엇에 관한 것인지 말해 보세요.'라고 할 수는 없다. 당신 작품에 대해서는 당신이 최고의 권위자다. 푸코Foucault나 들뢰즈Deleuze, 데리다Derrida의 이론을 인용하지 말고 본인의 말로 써라. 모든 예술은 예술이 보일 수 있는 방식에 관한 이론이다(어떤 사람들은 이론을 싫어한다고 주장하며 이론이 없다고 말하는데, 나는 그런 사람들에게 '그게 당신 이론이야, 이 멍청아!'라고 말하고 싶다.).

중요한 것에 대해서는 쓰기가 어렵다. 원래 그렇다. 변변치 않고 단조롭게 보일지라도 당신이 전달하려는 의미를 써라. 그것이 너무 가식적으로 들린다면 그냥 이야기하지 말아야 한다. 확신이 없으면 좀 기다리며 두고 보라. 당신이 감당하지 못한다면 동료들이 당신에게 알려 줄 것이다.

당신의 작품에 대해 백 단어로 간단하게 써 보라. 당신의 작품에 대해 전혀 모르는 사람에게 그 글을 보여 주고, 당신 작품을 어떻게 생각하는지 물어보라.

48.

'성공에 대한 두려움' 같은 것은 없다

There's No Such Thing As "Fear Of Success"

• • • 젊은 예술가들이 성공을 두려워한다고 주장할 때마다 나는 항상 놀란다. 그들은 성공이 자신들의 원칙을 훼손하고 작품을 망치며 '진정한 목표'에서 멀어지게 만들 것이라고 두려워한다. 나는 그런 말을 믿지 않는다. 성공을 경계한다고 말하는 것은 불안과 거부당할까 두려운 마음, 자신이 사기꾼으로 판명될지 모른다는 공포, 그리고 더 쉬운 일을 계속하려는 변명, 즉 작업하지 않으려는 핑계일 뿐이다. 작업하지 않는 것이 작업하는 것보다 훨씬 쉽다. 쉬운 길을 택하지 마라. 아니면 그냥 쉬운 길을 택하고 포기해라. 성공을 그렇게 두려워하지 않으면서 작업하는 척하는 것을 그만두어라. 그건 모두 헛소리다.

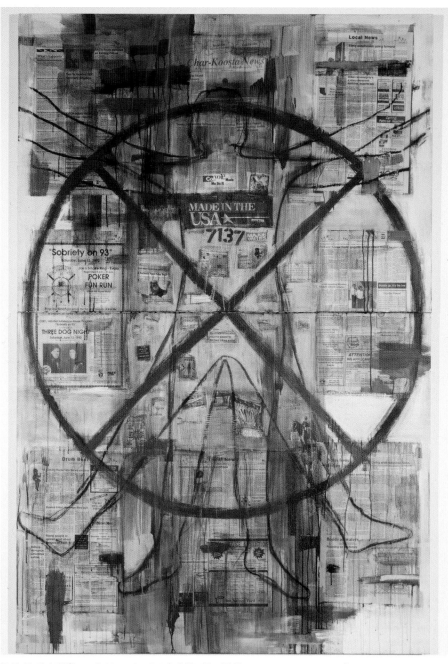

존 퀵-투-시 스미스(Jaune Quick-to-See Smith), 〈붉은 비율: 자화상(The Red Mean: Self-Portrait)〉, 1992

STEP 5

예술계에서
살아남아라

Survive The Art World

추함을 상대하기 위한 정신적 전략
(안팎으로 모두)

49.
원해야 한다
You've Got To Want It

···　　　　　　　　나는 이것이 가장 중요한 원칙일지도 모른다고 종
종 생각한다. 잭슨 폴록Jackson Pollock 같은, 처음에는 서툴고 전망 없어 보였던 사
람도 근본적으로 새로움을 향한 의지가 있었다. 줄리안 레스브리지Julian Lethbridge
는 예술가가 되려는 욕구에 대해 효과적으로 설명했다. 그는 '예술가가 되기 위해
서는 끈질기고 고집스럽고 단호해야 한다. 이런 특성이 예술가가 많은 방향에서
오는 의심을 단순히 피하는 것이 아니라 교묘하게 이겨내도록 도와준다.'라고 말했
다. 그의 말은 이러한 추진력과 필요가 상황적, 감정적 역풍에 맞서 싸우는 데 도
움이 되며, 최근의 장애물 앞에서도 당신이 이전에 작업하던 편형동물을 다시 조립
할 수 있음을 의미한다. '원한다'는 것은 우리를 다시 아름다움과 아이디어, 영감, 환
상 속으로 이끌며, 두려움과 의심을 통과하는 뜨거운 상승 기류 속에 자리 잡게 한
다. 끈기, 결단력, 고집은 에너지를 준다. 이런 것들이 당신을 지옥을 통과하게 하여
예술을 원하는 것에서 실제로 하는 것, 그리고 삶의 일부로 만들어 줄 것이다.

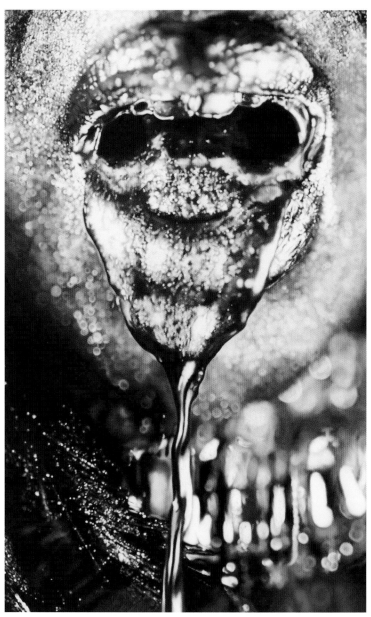

마릴린 민터(Marilyn Minter), 〈가랑비(Drizzle)(왕게치 무투(Wangechi Mutu)〉, 2010

50.
하룻밤은 과대평가되어 있다
Overnight Is Overrated

• • • 나도 사람들이 갑작스러운 성공을 갈망하는 이유를 안다. 모든 예술가가 성공하기를 바란다. 하지만 30개월짜리 경력도 30년짜리 경력만큼 매력적이라고 목소리를 내고 싶다. 당신이 원하는 모든 것을 가졌으면 좋겠지만, 무엇보다도 죽는 날까지 원하는 것을 할 수 있기를 바란다. 나는 작업하다 죽고 싶다. 딱 들어맞는 그 순간의 황홀함을 느낄 때까지 좌절하고, 고치려고 애쓰고, 수백 가지 아이디어를 실험해 보고 싶다. 예술은 그 비밀을 매우 천천히 드러낸다. 30개월로는 충분하지 않다. 평생이 걸릴 것이다.

51.

질투를 이겨내라
Make An Enemy Of Envy

· · · 질투는 다른 사람만 보이게 하고 자신을 보지 못하게 만든다.

예술가로서 당신을 서서히 갉아먹는 질투, 당신은 그에게 지배당하며 두려움의 경계에 서서 과거의 모욕을 되새기고, 다른 사람들이 가진 것을 바라보며, 대화에서 나오는 다른 예술가들을 주시한다. 질투는 마음을 혼란스럽게 하고 발전을 방해하며, 무엇보다도 진실된 자기비판을 할 수 없게 만든다. 질투는 작품이 아닌 타인의 삶으로 당신의 상상력을 채워 버린다. 질투의 요새에서 일어나지 않은 모든 일은 다른 사람이나 다른 것의 탓으로 돌린다.

질투가 당신을 정의하게 하지 마라. 당신을 시니컬하고, 애정 없는, 못된 사람으로 만들게 내버려두지 마라. 다른 '형편없는 예술가들'이 전시를 하고, 당신은 못하고 있다 해도, 그들이 신문 기사에 나오고 돈을 벌고 연인을 얻는다 해도, 더 좋은 학교에 가고, 부자와 결혼하고, 더 잘생기고, 발목이 더 가늘고, 사교적이고, 연줄이 더 좋다 해도. 어려워도 최선을 다해야 한다. '나는 불쌍해!'라는 생각은 더 훌륭한 작품을 만드는 데 도움 되지 않는다. 나타나지 않으면 게임에서 빠진다. 그러니 근성을 키우고 작업으로 돌아가라.

52.

심각한 상처에서 회복하는 법
How To Recover From Critical Injuries

...　　　　　　　　　당신의 작품을 누군가에게 보여 줬는데 혹평을 받았거나, 더 나쁘게는 무시당했다면 어떻게 할 것인가? 소설가이자 예술 평론가인 짐 루이스는 이에 대해 명확한 견해를 가지고 있다. 그는 이메일에서 이렇게 말했다.

　사람들이 당신의 작품을 무시한다면, 그들이 그것을 싫어하도록 만들어 보라. 아무도 싫어하지 않는다면 그건 예술이 아닐 수도 있다. 사람들을 불쾌하게 하는 것이 가치 있다거나 새로운 것들이 항상 오해와 반감을 불러일으킨다는 말은 클리셰이다. 하지만 진정한 표현은 어떤 이들에게는 기쁨을, 다른 이들에게는 불쾌감을 준다. 당신의 예술을 쉽게 평가절하되게 내버려두어서는 안 된다. 내가 좋아하는 많은 예술가도 많은 미움을 받고 있다(가끔은 서로에게도). 이를 두려워하지 말아야 한다. 이것은 피할 수 없는 일이다.

　사무엘 존슨Samuel Johnson은 '명성은 셔틀콕과 같아서… 양쪽에서 치지 않으면 계속 떠 있을 수 없다.'라고 말했다. 종종 야유에서 박수보다 더 많은 것을 배울 수 있다, 만약 그 야유에 대해 진지하게 생각할 만큼 용기가 있다면. 당신의 작품에서 사람들을 가장 괴롭히는 부분들이 실제로는 당신을 발전시키고, 나쁜 축에서 멀리 밀어내는 부분일 수 있으며, 결국 미덕으로 돌아올 수도 있다.

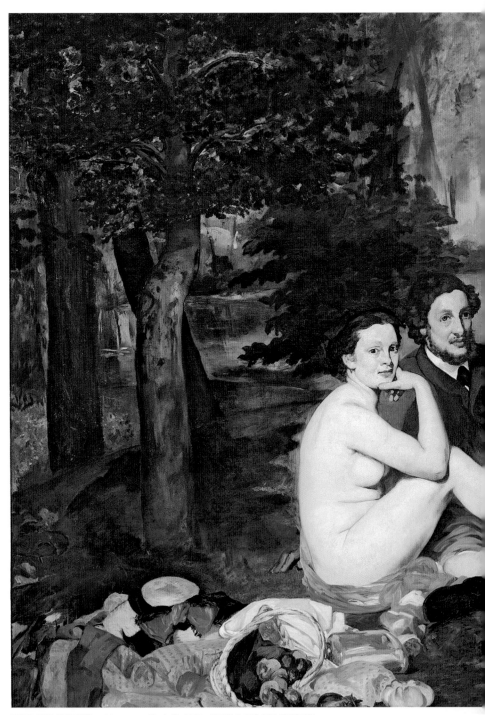

마네의 〈풀밭 위의 점심(Le déjeuner sur l'herbe)〉, 1863 : 상상할 수 없을 만큼 천박한가?

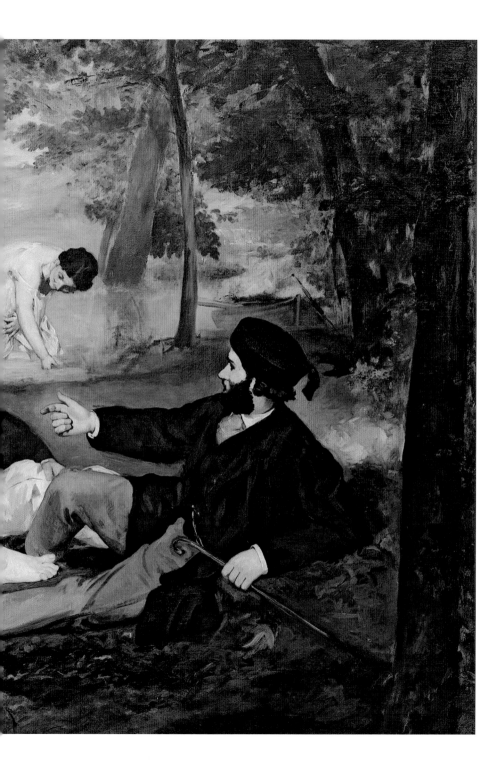

53.
거절을 마주하는 법을 배워라
Learn To Deal With Rejection

• • •　　　　　　　　나는 예술가들에게 강철 같은 멘탈을 갖추라고 말한다. 그것이 필요하기 때문이다. 유명한 화가들조차 비판을 받는다. 클로드 모네는 초기 데뷔 후 파리 살롱 전시에서 계속 배제되었다. 에두아르 마네의 작품은 '상상할 수 없는 천박함'이라는 평을 받았다. 마네는 자신이 천박하다고 생각한 폴 세잔과 함께 전시하는 것을 달가워하지 않았다. 어느 현대미술 평론가는 '드가Degas는 그림에 대해 아무것도 모른다'라고 썼다. 1956년에는 뉴욕 현대미술관이 앤디 워홀의 신발 그림을 '신중한 숙고 끝에' 거절했다. 빌럼 데 쿠닝Willem de Kooning이 작품에 구상적 요소를 유지했을 때, 잭슨 폴록은 '당신은 배반자야!'라고 비난했다.

보라! 우리 평론가들은 항상 틀린다. 큐레이터인 헨리 게르트잘러Henry Geldzahler는 '비평이란 단지 당신이나 내가 어떤 의견을 갖고 있다는 것일 뿐'이라고 말했다. 그는 또한 대부분의 평론가은 '우리가 볼 수 있는 것 이상을 보지 못한다.'라고 덧붙였다. 부정적인 평론을 받더라도 그것은 평론가가 그 너머를 보지 못했기 때문일 수 있다.

하지만 부정적인 평가를 무시하지 마라. 대신, 거절 통지서, 부정적인 평가, 모욕, 무시 등을 모아 벽에 붙여라. 그것들은 당신이 증명해야 할 자극제이다. 그것들에 의해 좌절하지 마라. 그것들이 당신을 정의하는 것은 아니다.

더 어려운 점은, 모든 비판에는 일말의 진실이 있다는 것이다. 즉, 당신 작품의 어떤 부분이 평론가에게 비판의 여지를 준 것이다. 아마 당신이 시대를 앞서가거나

평론가가 그런 종류의 작품을 보지 못했을 수 있다. 혹은 평론가 본 작품이 실험적이어서 어떻게 받아들여야 할지 모를 수도 있다. 아니면 아직 당신이 전달하고자 하는 바를 표현하는 방법을 찾지 못했을 수도 있다. 그것은 당신의 책임이다. 받아들이고, 과장하지 말고, 다시 작업에 몰두하라.

나는 비판하는 사람들에게 항상 '당신 말이 맞을 수도 있어요.'라고 말한다. 이는 양면성을 가진 말이다. 때때로 비판받는 사람은 아무것도 느끼지 못한다.

〈아이와 함께 있는 S(S. with Child, 1995)〉라는 작품을 통해 게르하르트 리히터(Gerhard Richter)는 가족과의 깊은 연대감을 보여 주었다.

토마스 스트루스(Thomas Struth) 사진 ▶

54.

가족이 있다는 것은 좋은 일이다

Having A Family Is Fine

• • •　　　　　　특히 미술계에서 여성들에게 아이를 갖는 것이 '경력에 걸림돌이 된다.'라는 불문율이 있다. 이는 어리석은 생각이며, 점점 더 그렇게 되어 가고 있다.

　대부분의 예술가는 부모이다. 이들 중 대부분은 남성으로, 아이가 있다는 사실이 그들의 경력에 부정적인 영향을 미치지 않았다. 하지만 여성들은 수 세기 동안 다른 예술가들로부터 배울 기회조차 없었고, 누드를 그릴 수 없었으며, 학교와 아카데미에 다니지 못했다. 그들은 오로지 집안일과 아이 키우는 일에 전념해 왔다. 이는 예술이 수천 년 동안 인류 절반의 이야기만을 전했다는 것을 의미한다. 하지만 세계 곳곳에서 이런 상황이 변화하고 있다. 나는 어머니들, 여성 예술가들, 유색 인종 예술가들, 주류에서 배제된 모든 사람이, 백인 남성의 특권을 이용해 온 평범한 남성들만큼 경력을 쌓는 것이 중요하게 여겨지기를 바란다.

　아이를 갖는 것은 경력에 해가 되지 않는다. 아이가 있다면 시간, 돈, 공간이 부족할 수 있지만, 다른 사람들의 편견에 맞서며, 작업과 가족, 경력에 주의를 분산시켜야 하는 것은 쉬운 일이 아니다. 하지만 많은 여성 예술가가 현재 이를 해내고 있으며, 구시대적인 편견이 줄어들수록 더 많은 여성이 아이를 갖는 것과 경력을 쌓는 것을 별개의 문제로 인식할 수 있을 것이다.

　로렐 나카다테Laurel Nakadate는 부모가 된다는 것은 예술가가 되는 것과 비슷하다고 말한다. 항상 무거운 것을 끌고 다니고, 혼돈 속에서 살며, 이해하기 힘들거

나 불가능하거나 두려운 일들을 하는 것이다. 예술과 마찬가지로 아이는 매일 당신을 화나게 만들고 평화로움과 조용함을 갈망하게 만든다. 그러다 어느 시점엔가 금세 당신은 아이에게 강한 사랑을 느끼게 된다.

'예술가 엄마가 된다는 것은 태평하게 지낼 시간이 없다는 거예요. 예술가 엄마는 양손을 쓰고, 세상이 끝난다고 생각하는 사람을 위로하느라 밤을 새우는 법이나 어둠 속에서 피를 닦고 토사물이나 똥을 치우는 데 전문가가 되는 법 그리고 민간인으로 일하러 가는 법을 배웁니다. 옷을 입고, 전화를 받고, 이야기를 하고, 스케줄을 짜고, 스스로를 설명하고, 정서적·육체적인 급격한 변화를 이겨내고 전문가들과의 회의에 참석합니다. 이 모든 것이 예술가 엄마를 더 훌륭한 예술가로 만듭니다.' 그녀는 또한 다음과 같이 말했다. '아이가 태어났을 때, 나는 나를 여전히 예술가로 보는 사람이 있고 내 자궁을 통해 또 다른 사람이 나왔다는 이유로 내가 더 이상 머리를 쓸 수 없게 되었다고 생각하는 사람이 있다는 사실을 분명히 알게 되었습니다.'

하지만 가장 큰 보상은 예술가의 아이들이 놀랍도록 다양하고 멋진 삶을 살 수 있다는 점이다. 나카다테는 '내 아이는 뉴욕시에 있는 모든 미술관에 가 봤어요. 그리고 모든 사람이 무언가를 만든다고 생각합니다. 한밤중에 그림 그리는 것을 좋아하고, 작업실에서 연습도 합니다. 표면에 반사된 모습과 그것이 어떤 느낌인지에 대해 이야기도 합니다.'라고 말한다. 그런 말을 했을 때 그녀의 아들은 겨우 두 살이었다! 차라리 아멘이라고 외쳐야 하지 않을까?

55.
기한은 하늘에서 정해 준다
Deadlines From Heaven

... 기한은 마치 지옥을 거쳐 하늘에서 내려온 것처럼 느껴진다. 정해진 시간까지 특정 작업을 완료해야 할 때, 그 압박감은 당신을 병들게 할 수도 있다. 나도 주간 평론가가 된 이후로 마감 기한 때문에 늘 불안함을 느꼈다. 하지만 한편으로는, 기한은 일을 추진하는 데 도움이 된다.

작업은 완전히 자발적인 일이다. 그러니 미루는 것은 자신에게 해가 되는 습관이다. 기한은 결정을 서두르게 하고, 작업에 집중하게 하며, 예상치 못한 깨달음을 얻게 해 주고, 심리적 압박 아래에서 살게 한다. 해결책? 기한을 절대 놓치지 않겠다고 다짐하는 것이다. 기한이 없다면 스스로 만들어라. 뤼크 튀이만Luc Tuymans, 조세핀 할보슨Josephine Halvorson, 리네트 이아돔 보아케Lynette Yiadom-Boakye, 헨리 테일러Henry Taylor, 프랑크 아우어바흐Frank Auerbach도 그랬고, 온 카와라On Kawara, 키스 해링, 파블로 피카소와 같은 많은 유명한 예술가도 스스로 기한을 정했다. 이것은 작업을 지속하고 발전시키는 데 도움이 된다.

마감 기한을 맞춰 보라.

필요하다면 이 책을 내려놓아라! 내가 당신을 방해한다면 나는 당신의 적이다.

끝내라. 그러면 당신의 삶이 변할 것이다.

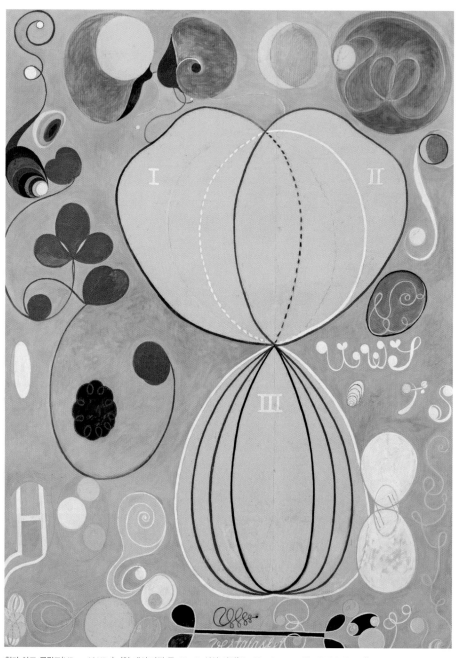

힐마 아프 클린트(Hilma Af Klint), 〈열 개의 가장 큰, No. 7: 성인 시절(The Ten Largest, No. 7: Adulthood)〉, 1907

STEP 6

은하계의 뇌에
도달하라

Attain Galactic Brain

더 좋은 머리와 정신으로부터 나오는
우주적 경구

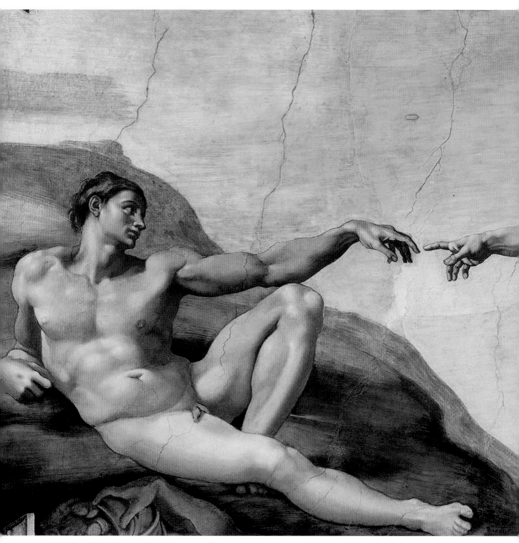

미켈란젤로, 〈아담의 창조(The Creation of Adam)〉, 1508−1512

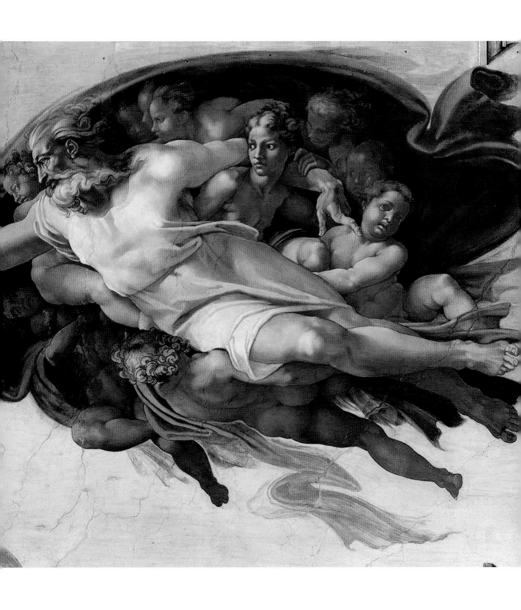

56.
예술은 진실을 말하는 거짓말이다
Art Is A Lie That Tells The Truth

− 파블로 피카소(Pablo Picasso)

• • • 피카소가 한 이 재치 있는 말은 복잡한 것을 표현하고 있지만, 나는 깊이 공감한다. 예술은 우리가 세상을 보는 방식, 기억하고 범주화하며 경험하고 느끼는 방식을 변화시키는 거짓말이다. 오스카 와일드는 예술가들이 런던의 안개를 주제로 다룬 후에야 안개가 런던의 특징으로 자리 잡았다고 생각했다. 많은 사람이 20세기 초반 로스앤젤레스의 이미지는 레이먼드 챈들러Raymond Chandler가 만들었다고 이야기한다. 프란시스 포드 코폴라Francis Ford Coppola는 우리에게 마피아와 베트남전에 대한 환상을 선사했다. 신이 아담을 창조한 모습을 우리가 상상하는 이유는 적어도 어느 정도는 미켈란젤로의 그림 때문이다.

세상의 4대 성서인 토라, 성경, 코란, 베다가 강력한 이유도, 어쩌면 매우 훌륭한 그 책을 읽고, 거기에 등장하는 인물을 숭배하며 그들을 위해 살고, 죽고, 죽이고 싶어 하기 때문일 것이다. D. H. 로렌스는 이렇게 말했다.

'예술가는 절대 믿지 말되 이야기는 믿어라.'

57.
예술가는 작품의 의미를 소유하지 않는다
Artists Do Not Own The Meaning Of Their Work

– 로버타 스미스(Roberta Smith)

• • • 기억해야 할 것은, 누구든 자신에게 맞는 방식으로 예술 작품을 경험할 수 있다는 점이다. 당신이 '내 작품은 디아스포라에 관한 것이다.'라고 말할지라도, 사람들은 그것을 기후 변화에 대한 숙고나 자연에 대한 연구로 해석할 수 있다. 로버타는 이렇게 말한다. '그것이 바로 당신이 원하는 것입니다. 당신의 작품이 살아 있으며, 당신이 담은 것 이상의 의미가 있다는 뜻입니다. 운이 좋다면, 당신이 사라진 후에도 작품은 계속 살아남아, 접하는 사람들에게 변화와 성장을 가져다줄 것입니다.'

이것이 당신의 작품을 세상에 내놓았을 때 일어나는 일이다. 사람들은 그것에 대해 이야기할 것이다. 그들이 그렇게 하도록 두어라.

(당신이 어떤 노력을 하든 그들을 막을 수는 없다.)

58.
예술은 진보하지 않는다
Art Doesn't Progress

・・・　　　　　　　　　학교에서 역사나 전기를 배울 때, 우리는 예술의 역사를 앞으로 나아가는 진전의 이야기라고 배웠다. 앞선 예술의 자취를 따라 또 다른 예술이 나아간다고 배웠다. 하지만 이는 완전히 잘못된 것이다. 물론 예술은 변화한다. 하지만 이 변화는 단계적으로, 점진적으로, 갑작스러운 도약과 멈춤, 시작하지 못하는 부분들을 거치며 일어난다. 모든 예술은 다른 예술에서 비롯되지만, 영향의 선과 궤적은 때때로 새로운 것을 발견하게 해 준다. 빌럼 데 쿠닝이 아실 고르키Arshile Gorky에게서 영향을 받았다는 것을 알고(쿠닝은 '나는 유니언 스퀘어 36번지에서 왔다.'라고 말했다. 그곳은 고르키의 작업실이었다), 그가 피카소와 아프리카 조각, 세잔을 보고 자랐다는 것을 알면, 우리는 그들의 작품을 새로운 방식으로 본다. 하지만 모든 것이 연결된 것은 아니다. 브랑쿠시Brancusi는 반 에이크Van Eyck에서 발전한 것이 아니고, 반 에이크는 에티오피아 사본의 화가들과 관련이 없으며, 그 화가들의 작품은 신석기 시대 조각이나 네안데르탈인이 만든 돌도끼와 연결되지 않는다. 예술은 변화와 안정의 공존이다. 화살보다는 플라스마 구름에 가까운 것으로, 항상 우리와 함께 있지만 결코 똑같지 않은 것이다.

기차를 만들어 보자.

일 년에 한 번 12량의 기차를 색을 입혀 그려 보라. 각 기차는 당신과 관련이 있다고 느껴지는 예술가들을 대표한다. 원하면 아름답게 그려도 되지만 꼭 그래야 할 필요는 없다. 각 기차는 바퀴가 달린 직사각형 모양으로 차 옆에 예술가의 이름을 써도 된다. 아마 기찻길이나 배경, 구름, 지나가는 풍경, 건물에 이름을 붙이고 싶을지도 모른다. 엔진은 그리지 말라. 엔진은 가장 밑에 있다.

몇 년 동안 이렇게 해 본 후, 영광을 향해 달려가는 당신의 기차에 시각적인 모든 것이 담긴 하나의 커다란 그림을 그리고 색을 칠해 보아라. 그것은 당신의 욕망을 실은 전차가 될 것이다.

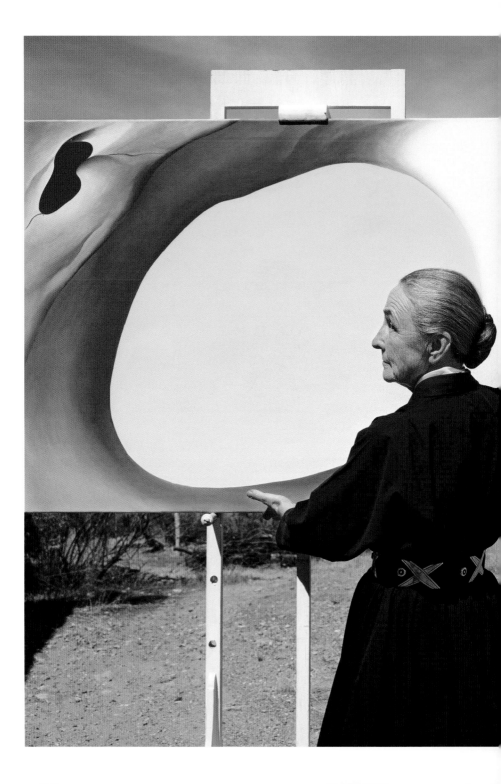

조지아 오키프(Georgia O'Keeffe)와
그녀의 작품인 〈빨강과 노랑(Red with Yellow)〉,
토니 바카로(Tony Vaccaro) 사진,
뉴멕시코주 앨버커키(Albuquerque), 1960

59.

과한 약점도 소중히 여겨야 한다

You Must Prize Radical Vulnerability

• • •　　　　　이 말은, 작품을 통해 당신의 마음속 가장 어두운,
위험한 곳을 탐험하고, 원치 않지만 작품을 위해 밝혀야만 하는, 자신에게 실망할
수도 있는 것들을 드러내는 것이다. 우리는 모두 모순이며 다양한 면모를 지니
고 있다. 당신은 신랄한 비판을 받을 수도 있는 어리석고 바보 같은 일을 하면서도
대담하게 실패할 준비가 되어 있어야 한다.

　미국의 천재 화가 조지아 오키프가 자신의 환상을 자유롭게 표현하며 일생 동안
겪은 조롱을 생각해 보라. 20세기 초, 오키프는 완전히 추상적인 이미지를 표현한
지구상의 소수 예술가 중 한 명이었지만, 당시 남성 평론가들은 그녀를 '여성의 성
기를 그리는 화가.'라고 폄하했다. 오키프는 자신만의 신비로운 세계를 그리는 것
을 결코 그만두지 않았다. 그녀는 자신의 작품이 '유치하다'라거나 '여성스럽다'고
여겨지는 것이 부끄럽다고 했다. '나는 내 작품을 예쁘다고 말하는 것을 즐기는 몇
안 되는, 아니 유일한 예술가일지도 모른다.'라고 그녀는 말했다.

　당신 안의 오키프를 찾아 그 채널에 맞추어 보아라.

60.
좋아하지 않는 것도
좋아하는 것만큼이나 중요하다
What You Don't Like Is As Important As What You Do Like

● ● ● 사람들은 종종 '그림은 죽었다!', '소설은 죽었다!', '사진은 죽었다!', '역사는 죽었다!'라고 말한다. 예술계를 무덤으로 만들지 말라! 아무것도 죽지 않았다! '나는 구상화가 싫어!'라고 말하지 마라. 당신의 취향이 언제 변할지 모른다.

대신 마음에 들지 않는 예술 작품을 만났을 때, 이렇게 스스로에게 물어보라. '이 작품을 좋아하는 사람이라면, 이 작품의 어떤 점을 좋아할까?' 그 작품의 특징을 적어 체크리스트를 만들어 보고, 나쁜 점과 함께 좋은 점을 최소 두 가지 찾아보려 노력하라. 작품이 색상, 구조, 공간, 스타일에 접근하는 방식은 어떤가? 장인정신이 느껴지는가, 아니면 그저 장식적인가? 지나치게 단순한가? 불필요하게 탁한가? 마감 처리가 잘못되었는가? 예술가의 선, 대상, 표면, 스케일에 대한 아이디어가 흔하게 느껴지는가? 너무 남성적인가? 너무 뻔하게 우스운가? 너무 많은 것을 말하려 하는가? '교훈적'이라고 느껴진다면, 그것이 당신에게 무엇을 의미하는지 정의하고, 대안은 무엇인지 생각해 보라. 이러한 고민은 적어도 당신의 예술적 가치 목록을 만드는 데 도움이 될 것이며, 작가 노트를 더 명확하게 작성하는 데도 도움이 될 것이다.

61.

당신은 항상 배우고 있다
You Are Always Learning

● ● ● 하루가 끝날 때쯤에는, 당신은 아침에는 몰랐던 무
언가를 알게 된다. 우리는 모두 일하면서 배운다. 심지어 그날 배운 것이 자신이 생
각했던 것보다 덜 알고 있었다는 사실일지라도 그렇다. 당신이 창조하는 어떤 것
이든, 그것을 만드는 과정을 통해 당신은 만들기 전보다 더 성장하게 된다.

62.

망상에 빠져라
Be Delusional

...

새벽 세 시가 되면, 악마는 우리 모두에게 속삭인다. 나이가 들어도 여전히 매일 밤 나에게 말한다. 하루도 빠짐없이.

녀석은 내가 별 볼 일 없고, 제대로 된 학교에 다니지 않았으며, 멍청하고, 그림 그리는 법을 모르고, 돈이 부족하며, 독창적이지 않다고 말한다. 내 작업이 의미 없고 아무도 신경 쓰지 않으며, 예술의 역사를 모르고, 대화할 줄 모르며, 안목이 없다고 말한다. 녀석은 내가 가짜고, 다른 사람들도 그 사실을 알고 있으며, 나는 게으르고, 무엇을 하고 있는지도 모르며, 단지 주목받거나 돈을 벌기 위해 그 일을 하고 있다고 말한다.

이 악마를 물리치는 하나의 방법을 알고 있다. 자책한 후에 '그래, 하지만 난 천재야!'라고 크게 말하는 것이다. 당신도 마찬가지다. 당신은 원칙들을 알고 있으며, 그것들은 당신의 도구다.

이제 그 도구들을 이용해 세상을 바꾸어 보자.

시작하라!

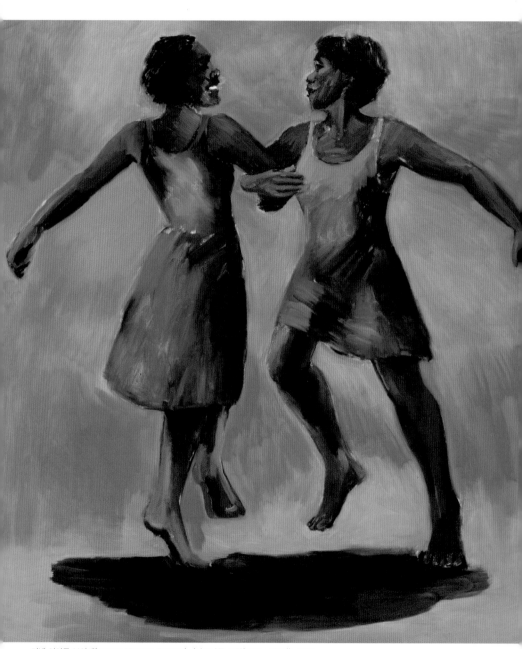

리넷 이아돔 보아케(Lynette Yiadom-Boakye), 〈버드나무 조각(Willow Strip)〉, 2017

63.

아, 그리고 일 년에 한 번은
춤추러 가라

Oh, And Once A Year, Go Dancing

• • • 왜냐고? 춤은 오래된 예술이기 때문이다. 그리고 더
이상 춤을 추지 못하게 될 날이 올 것이다.

감사의 말

작가가 되기 전, 나는 스스로 만든 전쟁터에서 35년을 보냈고, 그 기간 동안 악마들은 나의 패배를 역설하며 나를 무력화시켰다. 에너지와 비전, 투지, 웃음, 위로, 그리고 헌신으로 내가 외로움에서 벗어날 수 있도록 도와준 모든 이들에게 감사의 마음을 전하고 싶다. 가장 먼저 로버타 스미스에게 감사를 전한다. 그녀는 20세기 말과 21세기 초의 가장 훌륭한 비평가로, 내 삶과 열정에 불을 지폈으며, 변명을 용납하지 않았고, 나를 앞으로 나아가게 했다. 그녀는 모든 예술 작품에 대한 열쇠를 찾아내고, 예술에 대한 계시와 육체적, 정신적 충실함으로 나에게 힘을 주었다. 그녀의 예술과 비평에 대한 사랑은 내 작업의 절대적 아름다움과 공간이 되었다.

편집자 데이비드 월리스 웰스에게도 감사한다. 지난 6년 동안 나의 모든 작업에 영향을 미쳤고, 그 없이는 이룰 수 없었던 마음과 글을 썼다. 뉴욕 매거진의 모든 이들에게도 감사한다. 글쓰기가 나를 방향을 잃은 유령선으로 만들었을 때, 뉴욕 매거진 사무실을 방문하면 항상 사랑으로 가득 차게 해 주었다. 나를 고용한 아담 모스에게도 감사한다. 나는 이 일을 할 만한 사람이 아니라며 두 번이나 거절했지만, 다시 전화하여 이 일을 해야겠다고 말했을 때 나를 받아 준 그에게 감사한다. 조디 퀸에게도 감사하며, 그녀의 시각적 영감과 천재성은 나를 이끌었다. 뉴욕 매

거진에서 나의 첫 편집자였던 크리스 보나노스에게도 감사한다. 그는 친절하고 따뜻한 마음으로 나를 이끌었다. 데이비드 해스켈과 팸 와서스타인에게도 감사를 전한다. 아직 감사를 전하지 못한 분들이 너무 많다. 〈뉴욕지〉의 모든 분이 내가 던킨도너츠나 그리스테드에서 사 가지고 간 쿠키로는 절대 갚을 수 없을 정도로 많은 것을 나에게 주었다는 사실을 알고 있었으면 좋겠다.

매주 글을 쓰기 시작했고 결실을 맺었던 〈빌리지보이스〉는 내가 아직 그 일을 하기에는 부족하단 사실을 제대로 알게 해 주었다. 선택받을 준비가 되어 있지 않는데도 믿음과 인내를 갖고 나를 선택하고 내 삶을 구원해 주고 주간 평론가로 일할 수 있게 해 준 빈스 알레티에게 감사한다.

캐롤 던햄과의 수많은 대화는 내가 상상하지 못했던 생각으로 이끌어 주었다. 그는 한 번도 깎아내리지 않고, 주도적인 마음과 명석함, 삐딱한 논리와 웃음으로 내 마음을 들었다 놓았다 했다. 로리 시몬스는 마음과 정신의 고아들, 즉 (나와 같이) 거의 사랑과 일 외에 관심이 없는 사람을 받아들이는 것이 무슨 의미인지 보여 주었다. 그녀의 예술가적 마음은 항상 예상치 못한 즐거운 만남을 만들어 주었다. 로버타와 나는 아이를 원한 적이 없었다. 하지만 우리는 감사하게도 눈부신 두 자녀를 갖게 되었다. 레나 던햄과 사이러스 던햄은 우리의 수많은 신비로운 간격을 메워 주고 세상과의 거리도 이어 주었다. 이 둘은 우리가 사랑에 대한 포용력을 갖게 해 주었고, 예술과 정직함으로 자신들의 시간을 만들어 가고 있다.

나에게 영감을 주는 동시에 자극을 주고 숨 쉴 수 없게 만드는 줄리안 레스브리지와 앤 바스는 나를 편안하게 위로해 주고 내가 나를 보여 주고 싶게 만드는 창조적 분위기와 우정이라는 선물을 주었다. 이 둘이 나에게 빛을 비춰 주었을 때 나는 내 안의 장막을 걷어내기 시작했다. 그들은 내가 가질 수 있는 최고의 물리적이고 형이상학적 글쓰기 공간을 만들도록 나에게 도움을 주었다.

창조적인 일을 하는 다른 사람들처럼, 나도 다른 사람들의 작품을 연구하고 존경하며 모방해 왔다. 그들과 같은 자질과 에너지, 겉으로 드러나는 친절함, 무엇보

다도 목소리를 내고 스스로를 평가의 자리에 놓고 미움받을 위험을 감수할 의지를 닮고 싶었다. 프란체스코 보나미, 배리 홀든, 제이 고니, 에릭 피슬, 앤 마리 러셀, 장 그린버그 로하틴, 수잔 슐슨, 일로나 그라넷, 에밀리오 크루즈, 앤젤스 리베, 앤 도란, 故프레야 한셀과 故리차드 마틴(마흔이 될 때까지 살면서 글을 써 본 적 없는 나에게 무언가를 써 보라고 처음으로 말해 준 사람이다.)에게 감사를 전하고 싶다. (여전히 제대로 평가받고 있지 못한 드로잉 센터장) 로라 홉트만, (2000년대 초반 많은 아이디어를 준) 마시밀리아노 지오니, (지난 10년간 많은 아이디어를 준) 스콧 로스코프, (크리스 캘른이라는 멋진 저작권 대리인에게 이끌어 준) 조나단 번햄, 하워드 해일, (아이디어와 작품을 보여 준) 매튜 와인스타인과 매튜 리치, 제프 영, 돈나 드 살보, 앤 필빈, 앤 패스터낙, 앨리 수보트닉, 콜리어 쇼, 故스투어트 리간, (1970년대 실제로 내 초창기 작품을 봐준) 바바라 글래드스톤, 데보라 솔로몬, (어려운 시기 로버타와 나에게 의학적 도움을 준) 닥터 켄트 셉코위츠에게 감사를 드린다. 재스퍼 존스, 댄 캐머론, 피터 플래겐스, 마사 슈벤드너, 제이슨 파라고, 윌 하인리히, 켄 존슨, 린다 노던, (갑자기 사막에서 나에게 전화를 걸고, 천재성으로 혼란스럽게 만들었지만 나를 완전히 매료시킨) 데이브 힉키에게도 감사한다. 도디에 카잔지안, (책을 통해 나와 많은 다른 이들에게 예술과 예술가에 대해 알게 해 준) 캘빈 톰킨스, (내가 만난 사람 중 가장 강하고 뚜렷하게 예술에 대한 열정을 불태우고 있는) 개빈 브라운, (카리스마로 열정을 불태우고, 내가 아직 트럭 운전을 하고 있던 1990년대에 자신의 우스터 스트릿 아파트에서 나에게 예술계 사람들을 소개해 준) 클라리사 달림플에게 감사를 전한다. (경매와 예술계에 대한 최고의 글을 쓰는) 케니 샥터에게도 감사한다. 그리고 스마트하고 재미있는 내 평생의 친구인 닥터 로렌스 히긴스에게도 감사를 전한다(그는 경험적으로 정확하게 나의 라임병을 세 번이나 진단했다. 그렇다. 그 후 나는 다시는 보도에서 벗어나지 않는다.). 닥터 폴 사바티니와 메모리얼 슬로언 케터링에 있는 위대한 성도들과 보살들에게도 역시 감사를 전한다.

비평의 '잠수종과 나비'인 피터 쉴달에게도 감사한다. 우리는 평소에 전화로 예

술과 그에 대한 많은 이야기, 비평과 직장 이야기, 글쓰기에 대한 두려움과 어려움, 남자들의 고민거리를 나눔으로써 서로에게 연민을 느끼고, 얼굴을 자주 보지 않아도 단짝 친구가 될 수 있음을 인정하는 사이다.

스티브 마틴과 앤 스프링필드, 신디 셔먼, 모스틴 클레온, 데이비드 창, 로즈 채스트, 질 솔로웨이, 킴 골든, 에이미 서데러스, 트레이시 에민에게도 감사를 전한다.

2018년, 몇 년간 편집자들과 출판사들이 나에게 다가와서 주간 평론가가 할 수 없는 일을 제안했다. 바로 책을 쓴다는 완전히 새로운 일이었다. 리버헤드^{Riverhead} 출판사의 칼버트 모간은 내가 가 있을 만한 장소로 와서 '나는 당신과 함께 책을 만드는 방법을 알고 있습니다.'라고 말했다. 칼은 활동하고 있는 평론가에게 책을 쓴다는 일이 새로운 일이 아니라는 것을 알고 있었다. 내일은 어제가 모여 만들어지는 것이다. 그는 내 두려움을 없애 주고 이 책을 쓰는 일을 가능하게 만들어 주었다. 그와 리버헤드의 사람들, 제프 클로스크, 케이트 스타크 그리고 나에게 처음으로 '소셜 미디어에서 마음껏 놀아 보세요!'라고 말해 준 진 딜링 마틴에게 감사를 전한다.

- 제리 살츠

ILLUSTRATION CREDITS